U0037559

Cat
拍下貓咪的可愛瞬間
Photographer

可愛貓咪攝影課

八二一 著

笛藤

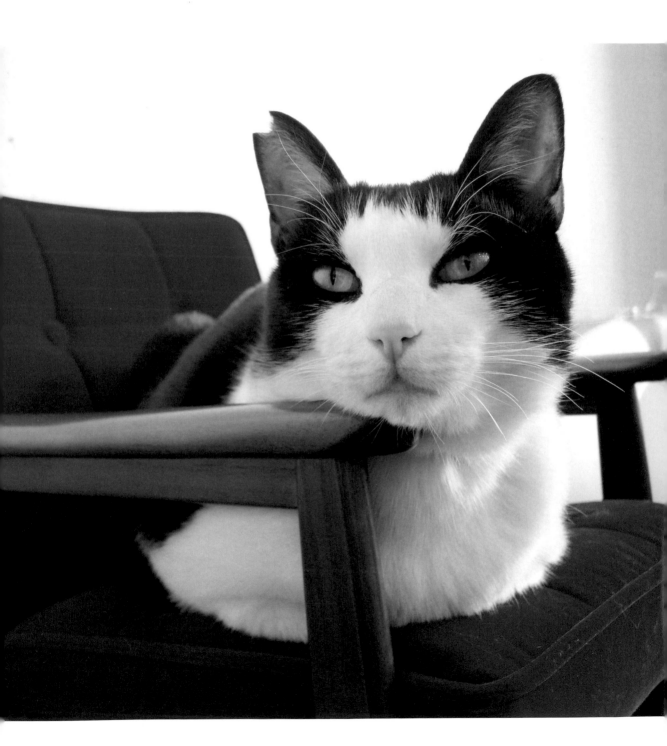

 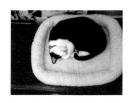

我想，一定有很多養貓人希望能將自己貓咪的可愛之處都拍出來吧。近幾年來，輕型數位相機的機能大為提昇，人人都能輕易拍出美麗的照片，攝影不再像以前一樣是一件容易失敗的事了。

　然而，當我們要拍出心目中理想的照片時，卻是出乎意外的難，我想，問題應該是出在構圖上吧。

　本書將為大家示範很多實際的例子，詳細解說構圖如何決定的過程。一開始想一次就拍出一張中意的照片自然不容易，但只要拍出各種不同類型的照片，漸漸地就能接近自己理想中的照片囉。

　攝影時最重要的，是保持著愉快的心情樂在其中。同一個場景可以嘗試好幾種不同的拍法，正確答案不只有一個。正因如此，大家更要享受每一張照片拍攝的當下。

　本書的攝影範例中，使用了各種不同的輕型數位相機。從擁有高機能的機種到數位玩具相機，各自呈現不同特徵，過程中也都拍得很開心。
　攝影使用的器材並不需要侷限於哪一種。只要使用您平日慣用的相機就好，請務必「開心」地去攝影。
　拍了越來越多中意的照片之後，相信您一定也會越來越享受為貓咪拍照的樂趣。

　若本書能為您帶來一點幫助的話，將是我的榮幸。

2009年6月吉日
八二 一

CONTENTS

Part 3

Appendix

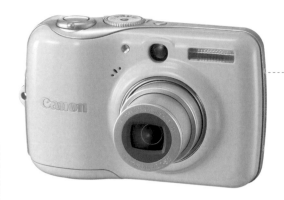

PowerShot E1

Canon的輕型數位相機。外觀設計有如玩具相機一般可愛。使用三號電池，更換電池時很方便。

主要使用章節
→ Chapter4

本書中使用
的相機

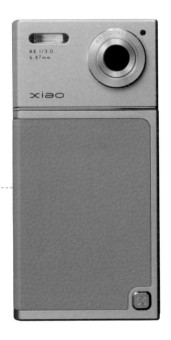

xiao

隨拍隨即可列印，TAKARATOMY公司出品的內藏列印功能數位相機。也可用記憶卡保存照片。

主要使用章節
→ Chapter8
→ Chapter9

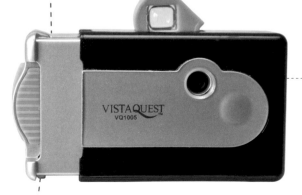

VISTAQUEST VQ1005

非常迷你的小型玩具數位相機。機身沒有液晶螢幕，使用起來的感覺就像是用底片機攝影。

主要使用章節
→ Chapter6

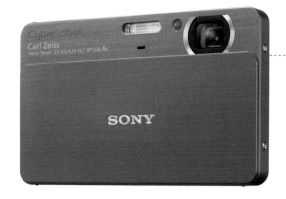

Cyber-shot T700

SONY的薄型數位相機。特徵是配備了3.5型的寬螢幕。觸控液晶螢幕,即可立刻對焦在畫面上被觸碰的位置上,非常方便。

主要使用章節
→ Chapter1

Cyber-shot W300

1360萬畫素的高畫素數位相機(SONY)。具備自動轉換為近拍模式的「自動近距離對焦」機能。即使在高感度模式下的畫面依然清晰美麗,是本機最大的魅力。

主要使用章節
→ Chapter1　　→ Chapter5
→ Chapter2　　→ Chapter7
→ Chapter3

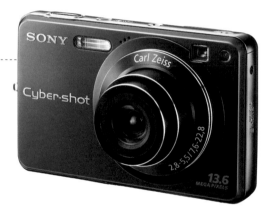

FinePix F100fd

FUJIMILM出品的輕型數位相機。機身貼手易拿,可強調畫面廣度與深度的28mm廣角鏡頭是其最大特徵。

主要使用章節
→ Chapter4
→ Chapter6

書中登場的貓咪們

小八

我行我素的偶像黑白花貓

有著愛撒嬌的個性。最喜歡追逐被繩子
牽著跑的玩具。特徵是柔軟的身體和老
是擺出怪怪的姿勢。（7歲・公）

瑪米

可愛的藍眼睛

最愛讓人抱抱，總是被飼主抱在懷中撒
嬌。興趣是心情好的時候在地板上滾來
滾去。（8歲・母）

平太

令人愛不釋手的兇巴巴臉

原本是流浪貓，現在則被收養在
工廠中。最大的特徵是白毛總
是一下就弄髒成灰色。別看他這
樣，其實很愛撒嬌。（年齡不明
・公）

海蘊

優雅度日的千金小姐

吃飽就睡，喜歡過著悠哉日子，這樣的海蘊最有千金小姐氣質了。撒嬌的時候，會默默地用堅定的視線凝視人。（7歲・母）

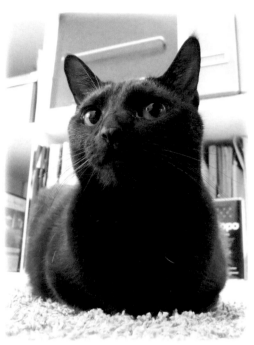

伊索

有點膽小怕生的性格

還是小貓時在公園被主人撿到的。最喜歡坐在人膝蓋上，「喵嗚～」的叫聲意外的大。（5歲・母）

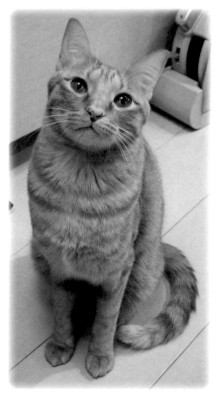

悠尼

天不怕地不怕的頑皮男孩

愛玩的性格，擅長跳上跳下。最喜歡朝主人的肩膀或背上飛撲上去，然後再爬下來。喜歡吃的東西是高麗菜。（2歲・公）

光影的對比

<table>
<tr><td>SETTING</td><td>相機：Sony Cyber-shot W300</td><td>快門速度：1/125</td></tr>
<tr><td></td><td>曝光：程式自動曝光</td><td>ISO：100</td></tr>
<tr><td></td><td>攝影時的光圈：f2.8</td><td>模特兒：小八</td></tr>
</table>

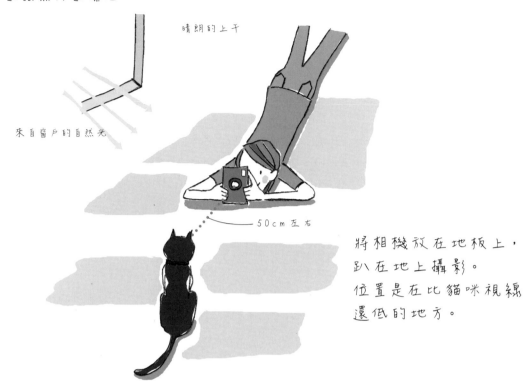

晴朗的上午

來自窗戶的自然光

50cm左右

將相機放在地板上，
趴在地上攝影。
位置是在比貓咪視線
還低的地方。

◎ 攝影教學筆記

STEP 01 **善用光影變化**

晴朗的上午，可善用從窗外照射進來的日光
形成的光影來攝影。

STEP 02 **靠近，將貓咪拍大**

當時想以屋內擺設為背景，同時將主角貓咪
拍得大大的，於是將相機打直，盡量靠近貓
咪來拍攝。

STEP 03 **從較低的位置……**

攝影時，藉由從比貓咪視線還低的位置拍
攝，可營造出貓咪威風凜凜的模樣。

Column 為了隨時捕捉到貓咪有意思的鏡頭，
而不將相機收起來時，就要放在手馬上就能拿到，立刻拍攝的地方喔。

小八也心滿意足？

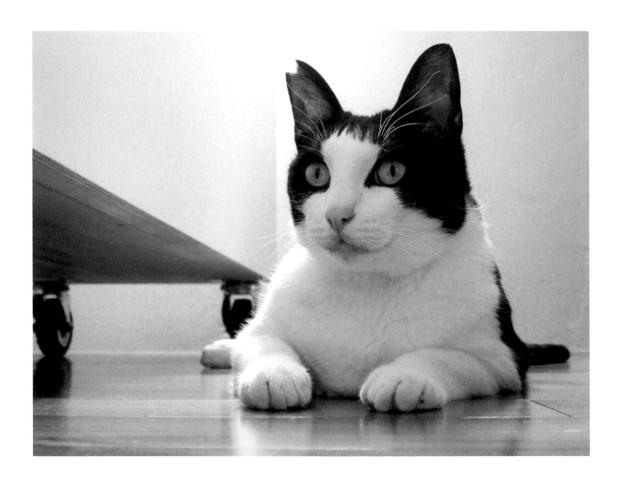

▷

SETTING

相機：Sony Cyber-shot W300

曝光：選單自動

攝影時的光圈：f3.2

快門速度：1/50

ISO：160

模特兒：小八

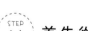

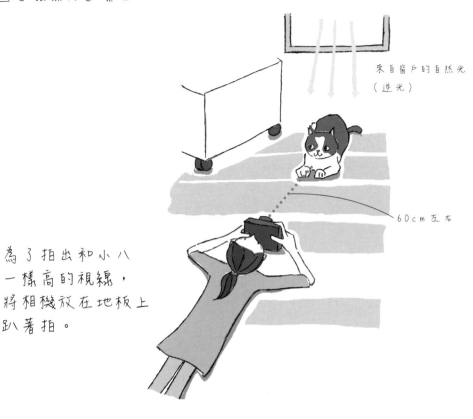

來自窗戶的自然光

（逆光）

60cm左右

為了拍出和小八
一樣高的視線，
將相機放在地板上
趴著拍。

📷 攝影教學筆記

STEP 01 首先從較低位置開始……

小八最愛玩繩子了，為了從和他視線齊高的
位置拍下這一幕，所以將相機放在地板上來
拍。

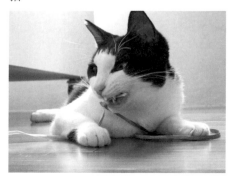

STEP 02 修正取景構圖

貓咪正在遊玩時，耳朵尖端跑出構圖之外
了，這時可以一邊看液晶畫面確認一邊修正
取景構圖。

STEP 03 耐心等候才能獲得最佳快門時機

等他玩夠了，露出心滿意足的表情時趁機按
下快門攝影。這時的表情和遊玩時不同，可
以拍出沈靜穩重的模樣。不是貓咪玩完後就
不拍了，讓我們也試著拍攝遊玩後的貓咪表
情吧！

在階梯上

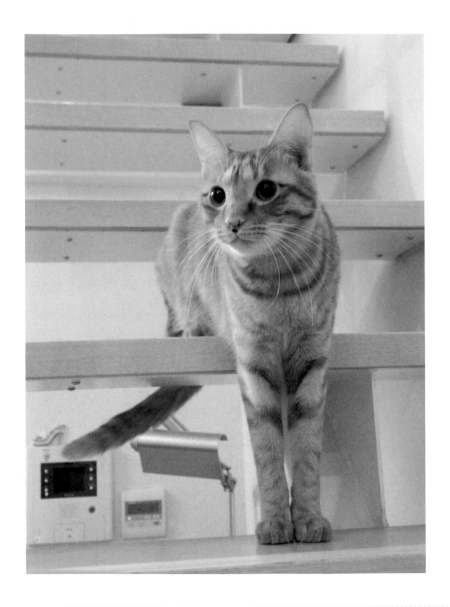

SETTING

相機：Sony Cyber-shot W300　　　快門速度：1/15

曝光：程式自動曝光　　　ISO：400

攝影時的光圈：f4.0　　　模特兒：悠尼

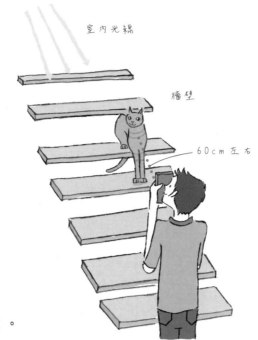

室內光線

牆壁

60cm 左右

豎起相機放直，
拍出稍微
由下往上看的感覺。

［◎］ 攝影教學筆記

STEP 01 活用背景圖案

這張照片拍下了正在下樓梯時可愛的姿
勢。拍攝時注意力放在樓梯構成的美麗圖
案。雖然可以很清楚看出貓咪在樓梯上，
不過相對於畫面，貓咪顯得比較小些。

STEP 02 以望遠模式伸縮鏡頭來構圖

為了把貓咪拍得比
較大，將鏡頭設定
在望遠側，相機放
直來拍攝。

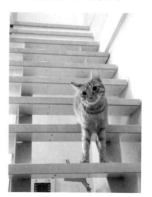

STEP 03 將貓咪拍大，取得構圖協調性

接下來更接近貓咪，從稍微左前方的位置就可以
拍下貓咪雙腳併攏和尾巴垂下的姿勢囉。

從正面拍攝坐姿…

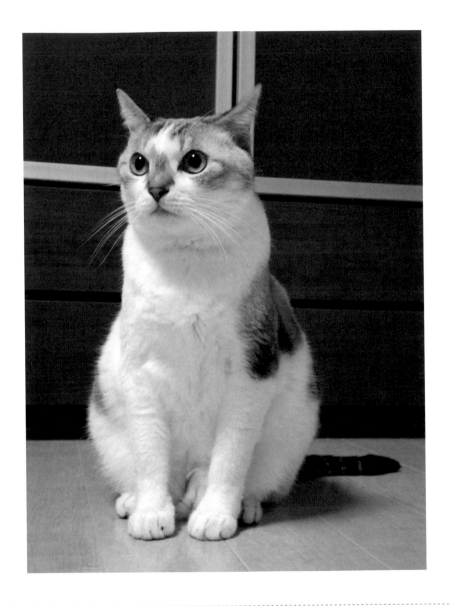

▷
SETTING

相機：Sony Cyber-shot W300　　　快門速度：1/13

曝光：程式自動曝光　　　ISO：400

攝影時的光圈：f3.5　　　模特兒：瑪米

 這張照片這樣拍

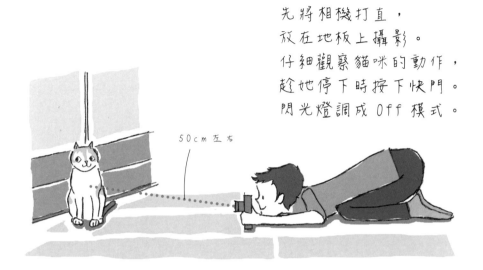

日光燈

先將相機打直，
放在地板上攝影。
仔細觀察貓咪的動作，
趁她停下時按下快門。
閃光燈調成 Off 模式。

50cm左右

📷 攝影教學筆記

STEP 01 **相機打直拍攝坐姿……**

從正面，相機打直拍攝，最適合拍下漂亮的正面坐姿。捕捉貓咪的端正坐姿，連尾巴都納入畫面。

STEP 02 **注意手震**

夜晚的室內快門速度較慢，為了防手震可將相機放在地板上，穩固地拿著。閃光燈則設定為Off模式。

STEP 03 **注意被攝體晃動**

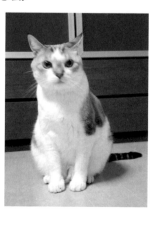

貓咪一動起來畫面就會糊掉。就算拍攝者沒有手震，但因為快門速度慢，只要貓咪有所動作，就會形成被攝體晃動的模糊照片。所以要觀察貓咪的動作，趁著貓咪停下來時按下快門吧。

 Column

閃光燈設定為Off模式
使用輕型數位相機時，若啟動內藏的閃光燈，容易造成貓咪紅眼、或是毛看起來不柔順的失敗情形。最重要的，是為了不驚嚇到貓咪，請務必事先將閃光燈設定為Off模式。

19

從窗邊拍下穩重乖巧的表情

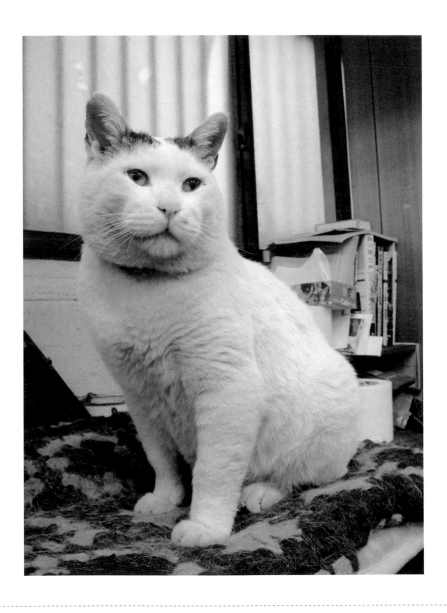

▷
SETTING

相機：Sony Cyber-shot T700　　　　快門速度：1/30

曝光：程式自動曝光　　　　　　　　ISO：400

攝影時的光圈：f3.5　　　　　　　　模特兒：平太

為了拍出符合
自己心目中想要的照片，
拍攝時，一點一點地
變換位置。

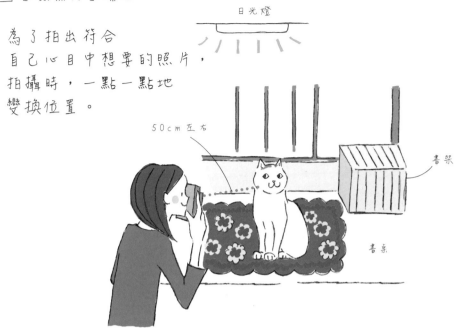

日光燈

50cm左右

書架

書桌

📷 攝影教學筆記

STEP 01 首先從正面嘗試

拍攝坐在書桌上的乖巧坐姿。首先，試著拍一張有如肖像畫的單純正面照。

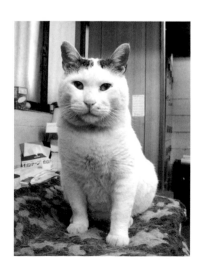

STEP 02 考慮畫面協調性，從斜角度拍

繞到右邊，一邊注意畫面協調感一面拍下貓咪的坐姿。因為繞到旁邊拍，增加了背景中窗戶的入鏡面積，成為一張明亮的照片。

STEP 03 試著改變攝影位置

調整姿勢和全體的協調性，建議大家可以試著一點一點地改變位置拍攝，拍出最符合心目中理想的照片。

Column

鏡頭不會伸縮的相機
Sony Cyber-shot T700這款相機，是一款鏡頭不會朝前方伸縮的數位相機，如果遇到拍特寫時會害怕伸縮鏡頭的貓咪，推薦可以使用這部相機。

SAMPLE

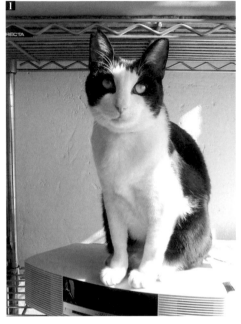

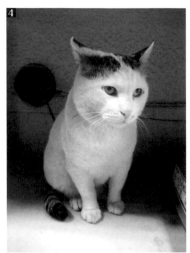
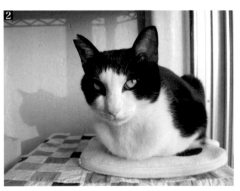
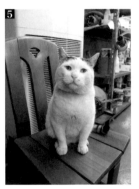
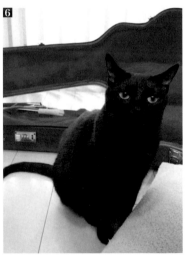

1
相機：xiao
曝光：程式自動曝光　**攝影時的光圈**：f3.0
快門速度：1/320　**ISO**：50
模特兒：小八　**附註**：坐在收音機上乖巧
端莊的坐姿。

2
相機：Canon PowerShot E1
曝光：程式自動曝光　**攝影時的光圈**：f2.7
快門速度：1/125　**ISO**：80
模特兒：小八　**附註**：坐在他的寶座：電
毯上。利用背景的陰影裝飾畫面。

3
相機：Canon PowerShot E1
曝光：程式自動曝光　**攝影時的光圈**：f3.2
快門速度：1/20　**ISO**：200
模特兒：小八　**附註**：喊他一聲，驚訝回
頭看的表情。

4
相機：FUJI FinePix F100fd
曝光：程式自動曝光　**攝影時的光圈**：f3.2
快門速度：1/25　**ISO**：800
模特兒：平太　**附註**：經過肉體改造後的
可愛平太。

5
相機：FUJI FinePix F100fd
曝光：程式自動曝光　**攝影時的光圈**：f3.2
快門速度：1/40　**ISO**：800
模特兒：平太　**附註**：坐在椅子上，有種
說不出味道的平太。

6
相機：Sony Cyber-shot W300
曝光：程式自動曝光　**攝影時的光圈**：f2.8
快門速度：1/15　**ISO**：400
模特兒：海蘊　**附註**：粉紅色的吉他盒令
人印象深刻。

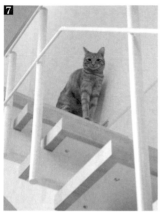

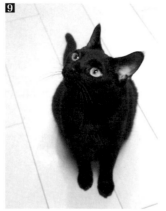

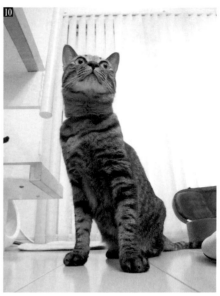

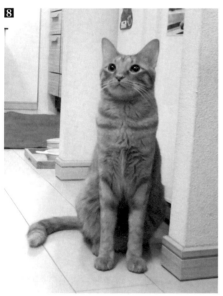

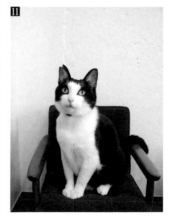

7
相機：Sony Cyber-shot W300
曝光：程式自動曝光　**攝影時的光圈**：f5.5
快門速度：1/10　**ISO**：400
模特兒：悠尼　**附註**：利用階梯的縱橫線
條形成美麗的構圖。

8
相機：FUJI FinePix F100fd
曝光：程式自動曝光　**攝影時的光圈**：f4.3
快門速度：1/45　**ISO**：1600
模特兒：悠尼　**附註**：身材修長的悠尼，
坐姿意外顯得上半身很長!?

9
相機：FUJI FinePix F100fd
曝光：程式自動曝光　**攝影時的光圈**：f4.3
快門速度：1/45　**ISO**：1600
模特兒：海蘊　**附註**：簡潔的背景，讓綠
眼睛更醒目。

10
相機：FUJI FinePix F100fd
曝光：程式自動曝光　**攝影時的光圈**：f3.2
快門速度：1/40　**ISO**：1600
模特兒：伊索　**附註**：從低角度拍攝，魄
力十足的一張坐姿照。

11
相機：Sony Cyber-shot W300
曝光：程式自動曝光　**攝影時的光圈**：f2.8
快門速度：1/40　**ISO**：320
模特兒：小八　**附註**：團團捲起的尾巴是
重點。

12
相機：Sony Cyber-shot W300
曝光：程式自動曝光　**攝影時的光圈**：f5.6
快門速度：1/500　**ISO**：100
模特兒：小八　**附註**：在曬得到太陽的印
表機上做日光浴。

和最愛的吉他一起入鏡

相機：Sony Cyber-shot W300　　快門速度：1/10

曝光：程式自動曝光　　ISO：400

攝影時的光圈：f3.5　　模特兒：伊索

📷 這張照片這樣拍

日光燈

從稍微偏上方的位置，
以略為向下的視線拍攝。

40cm左右

書櫃上

吉他

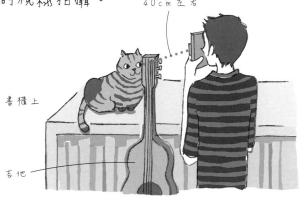

📷 攝影教學筆記

STEP 01 利用吉他⋯⋯

和吉他一起入鏡，拍下在書櫃上的坐姿。

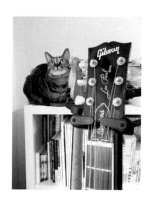

STEP 02 在靠近些構圖

再靠近一點，把重點擺在吉他上，
令畫面一分為二，不偏重任一方。

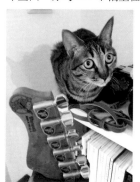

STEP 03 改變角度⋯⋯

把身體放低，將吉他的局部放入畫面中，並
以特寫將貓咪拍得很大。此外，像這樣在主
角前方放上物品的手法，可以拍出具有立體
感的照片。

利用樓梯的特殊角度取景

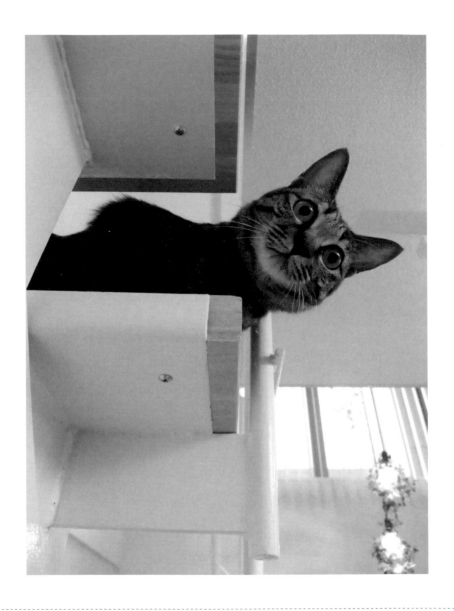

相機：FUJI FinePix F100fd	快門速度：1/90
曝光：程式自動曝光	ISO：1600
攝影時的光圈：f3.2	模特兒：伊索

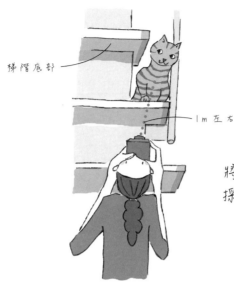

日光燈

梯階底部

1m左右

將相機打直，攝影時
採取由下往上的視線。

📷 攝影教學筆記

STEP 01 利用有趣的情景拍攝

這張照片拍下了貓咪從階梯上探出頭來的模樣。因為是從正面攝影的，所以照片變得比較平面，貓咪給人的印象也較淡。

STEP 03 相機打直攝影

將相機打直拿好，取得畫面整體協調感。後方的照明一併入鏡，成為美麗的點綴。

STEP 02 改變攝影位置

為了更容易看見貓咪的臉，繞到左邊來拍攝。雖然臉是看得很清楚了，但因為相機是打橫的拿，所以左右兩邊多了一些留白的空間。把這些地方調整一下吧。

Column

拿相機的方式
輕型數位相機因為輕，大家經常單手拿著攝影，但為了防止手震最好用兩手確實握住。

在熟悉的貓小屋中

▷
SETTING

相機：Sony Cyber-shot W300　　　　**快門速度**：1/25

曝光：程式自動曝光（高感度模式）　**ISO**：1600

攝影時的光圈：f2.8　　　　　　　**模特兒**：小八

📷 這張照片這樣拍

日光燈

貓小屋
（舒服貓窩）

ニャン フォー

40cm 左右

將相機擺在地板上，
趴著從較低的位置拍。
不要開閃光燈，
將相機設定為
高感度來攝影。

📷 攝影教學筆記

STEP 01　閃光燈設定為Off

拍攝坐在附貓抓板的貓小屋中時的照片。小屋裡光線較暗，黑眼珠會顯得比較大顆。晚上或是在較暗處攝影時，閃光燈會自動發光，所以請記得將閃光燈設定為Off模式。

STEP 02　設定為高感度

因為不使用閃光燈，所以為了防止手震，將ISO設定為1600的高感度模式。

STEP 03　從較低位置攝影

為了防止手震，還可以將相機置放在地板上。因為位置較低，可以清楚拍下兩隻併攏在一起的前腳，以及可愛的表情。

Column

在暗處使用高感度……

在暗處的攝影，快門速度較慢，容易手震或因被攝體晃動而模糊。
如果已經緊握相機還是手震的話，請將相機設定為高感度（ISO800～1600）來攝影吧。

喜歡在收音機上嗎？

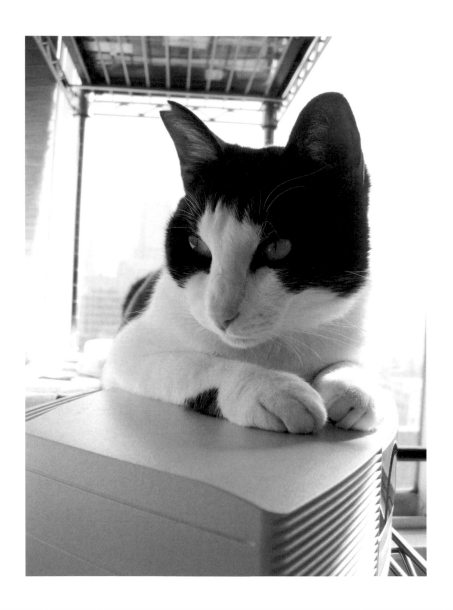

⚐ SETTING	**相機**：Sony Cyber-shot W300	**快門速度**：1/400
	曝光：程式自動曝光	**ISO**：100
	攝影時的光圈：f2.8	**模特兒**：小八

📷 這張照片這樣拍

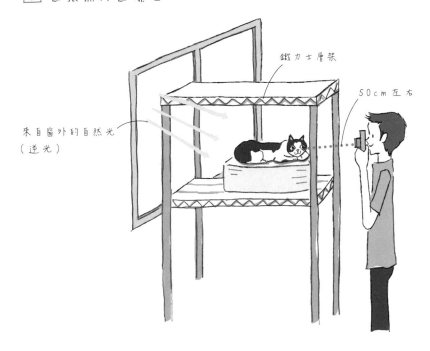

鐵力士層架

50cm左右

來自窗外的自然光
（逆光）

繞到正面
相機打直攝影

📷 攝影教學筆記

STEP 01 配合貓咪的姿勢

先拍一張在收音機上放
輕鬆時的照片，併攏的
前腳，形成一張有趣的
照片。

STEP 03 整理背景！

為了讓臉上的表情看得更清
楚，繞到正面，相機打直攝
影。從這角度背景可以看得很
清楚，身體隱藏起來，讓表情
印象更深刻。

STEP 02 改變角度

距離比剛才更近，從較
高角度攝影。臉和前腳
都可以看得更清楚了。

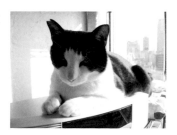

在椅子上放鬆時……

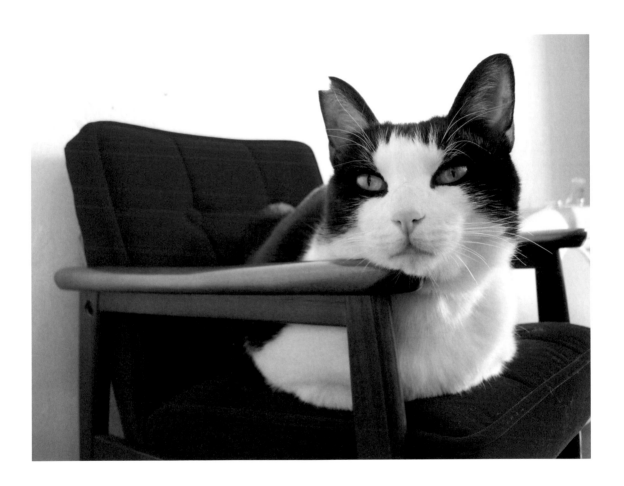

SETTING

相機：Sony Cyber-shot W300	**快門速度**：1/40
曝光：程式自動曝光	**ISO**：200
攝影時的光圈：f2.8	**模特兒**：小八

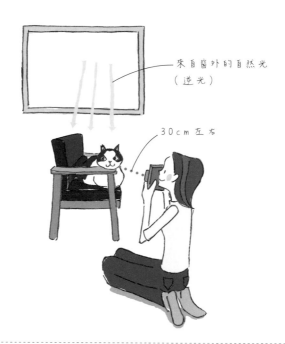

來自窗外的自然光
（逆光）

30cm左右

相機打橫的拿，
身體放低，從正面
攝影

◎ 攝影教學筆記

STEP 01 利用背景完成構圖

貓咪坐在紅色椅子上時，為了利用背景的空間構圖，故意把貓咪拍得小一點。

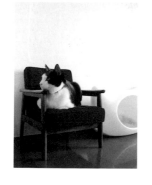

STEP 02 慢慢靠近

把下巴靠在扶手上的姿勢很可愛，為了讓整體更清楚，比剛才更靠近一點攝影。為了不讓他改變這有趣的姿勢，慢慢靠近他。

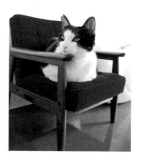

STEP 03 相機打橫拿，取得畫面協調性

另外，將相機打橫拿，放低身體從正面攝影。將貓咪拍得更大，構圖也較安定，紅色的椅子是重點，整體協調度良好。

Column

為了讓貓咪保持姿勢……
想拍攝睡姿或有趣的姿勢時，如果急著靠近貓咪反而或讓牠們改變姿勢。這時一定要小心不要驚動了貓咪，慢慢靠近。

SAMPLE

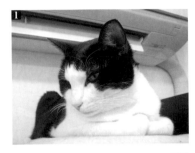

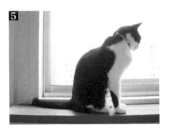

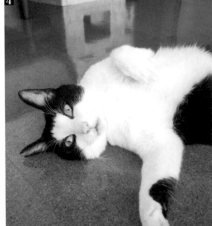

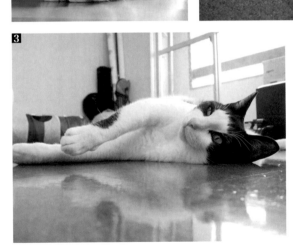

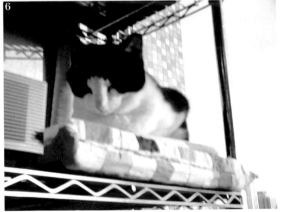

1
相機：Sony Cyber-shot T700
曝光：程式自動曝光　**攝影時的光圈**：f3.5
快門速度：1/40　**ISO**：400
模特兒：小八　**附註**：在冷氣下方。表情看起來像眼睛笑。

4
相機：Sony Cyber-shot W300
曝光：程式自動曝光　**攝影時的光圈**：f2.8
快門速度：1/40　**ISO**：200
模特兒：小八　**附註**：相機打橫著拍，重點放在伸長的前腳。

2
相機：Sony Cyber-shot W300
曝光：程式自動曝光　**攝影時的光圈**：f5.5
快門速度：1/50　**ISO**：400
模特兒：小八　**附註**：趴在廚房地板上，一臉威嚴。

5
相機：Sony Cyber-shot W300
曝光：程式自動曝光　**攝影時的光圈**：f2.8
快門速度：1/100　**ISO**：100
模特兒：小八　**附註**：佇立於窗邊的姿勢。逆光營造出很酷的氣氛。

3
相機：Sony Cyber-shot W300
曝光：程式自動曝光　**攝影時的光圈**：f5.5
快門速度：1/40　**ISO**：250
模特兒：小八　**附註**：好像在說：「什麼都不想做，好懶……」。

6
相機：VISTAQUEST VQ1005
曝光：程式自動曝光　**攝影時的光圈**：f2.8
快門速度：1/120　**ISO**：60
模特兒：小八　**附註**：被夕陽染成橘黃色，色彩繽紛的一張。

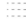

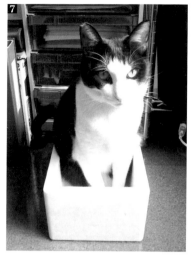

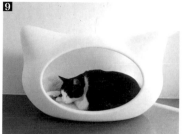

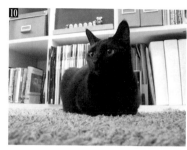

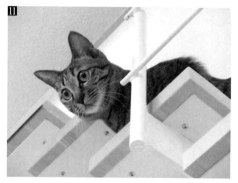

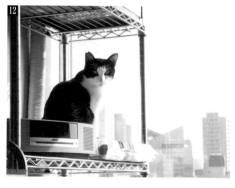

7

相機：xiao
曝光：程式自動曝光　**攝影時的光圈**：f3.0
快門速度：1/50　**ISO**：80
模特兒：小八　**附註**：最喜歡的小箱子。
身體無法全部塞進去啊。

8

相機：FUJI FinePix F100fd
曝光：程式自動曝光　**攝影時的光圈**：f3.2
快門速度：1/50　**ISO**：800
模特兒：平太　**附註**：頭快掉下去囉，不
要緊嗎？

9

相機：FUJI FinePix F100fd
曝光：程式自動曝光　**攝影時的光圈**：f4.1
快門速度：1/125　**ISO**：200
模特兒：小八　**附註**：利用貓臉型小窩的
輪廓和背景光線來構圖。

10

相機：FUJI FinePix F100fd
曝光：程式自動曝光　**攝影時的光圈**：f3.5
快門速度：1/25　**ISO**：1600
模特兒：海蘊　**附註**：綠色是這張照片的
重點顏色。

11

相機：FUJI FinePix F100fd
曝光：程式自動曝光　**攝影時的光圈**：f5.1
快門速度：1/50　**ISO**：1600
模特兒：伊索　**附註**：從樓梯上探出頭來，
圓滾滾的眼睛好可愛的伊索。

12

相機：Sony Cyber-shot W300
曝光：程式自動曝光　**攝影時的光圈**：f5.5
快門速度：1/200　**ISO**：100
模特兒：小八　**附註**：活用了背景裡的大
樓，拍下凜然姿勢。

小八的肉球

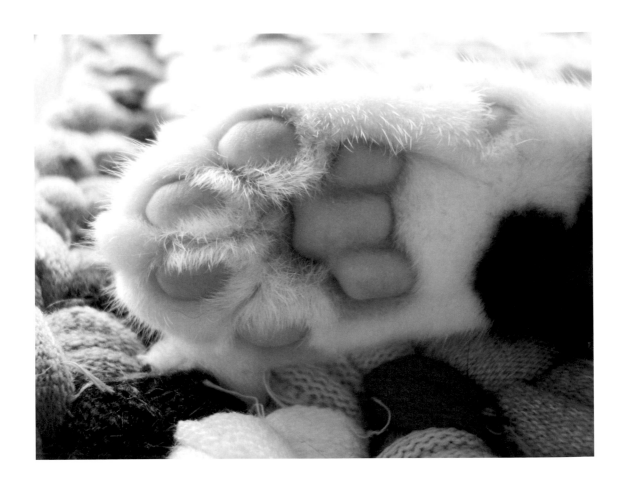

▷
SETTING

相機：Sony Cyber-shot W300

曝光：程式自動曝光

攝影時的光圈：f2.8

快門速度：1/60

ISO：100

模特兒：小八

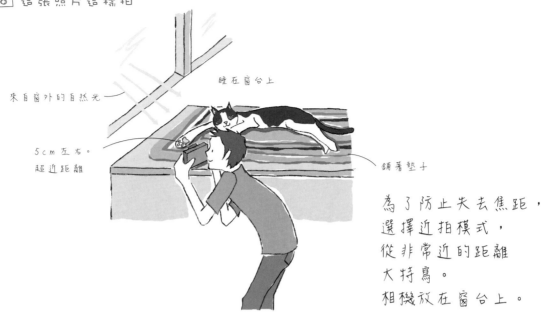

睡在窗台上

來自窗外的自然光

5cm左右。
超近距離

鋪著墊子

為了防止失去焦距，
選擇近拍模式，
從非常近的距離
大特寫。
相機放在窗台上。

◉ 攝影教學筆記

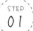 STEP 01 **有著溫柔光線的窗邊……**

拍下小八睡在平時最
喜歡的場所時的睡
臉。因為旁邊就是窗
戶，所以最適合拍下
這種有著溫柔光線的
照片。

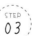 STEP 03 **改變拿相機的方式……**

試著把相機打
直，把色彩繽紛
的墊子也一起拍
進去，改變照片
給人的印象。拍
出來的照片就像
是一張專業形象
照。

STEP 02 **用近拍模式拍攝肉球**

伸長的前腳露出可愛的肉球，教人不由得想靠近拍
下大特寫。這時，為了防止失去焦距，要先設定為
近拍模式。只要使用近拍模式，就能一口氣接近貓
咪，拍下肉球的大特寫囉。

Column **拍特寫時使用近拍模式！**
輕型數位相機經常產生的失敗，就是太靠近貓咪拍攝時，焦距會跑掉。因為貓咪算是較小的被攝體，
特別是在拍肉球或身體局部而近距離拍攝時，一定要記得將相機設定為近拍模式。設定近拍模式的按
鈕上通常有鬱金香花的圖案，在相機上很容易找得到。

小八的肚肚和尾巴

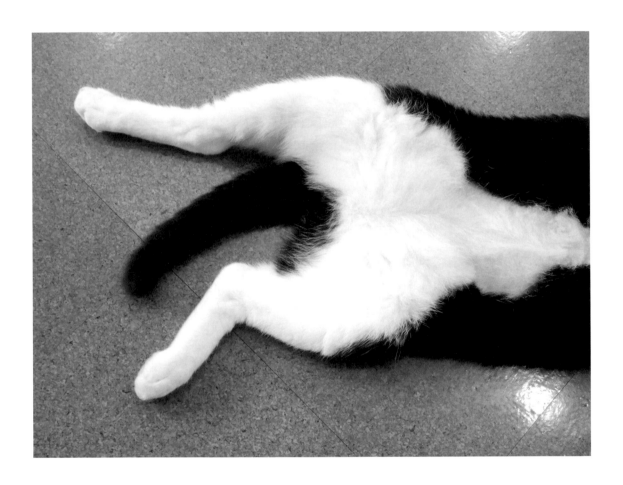

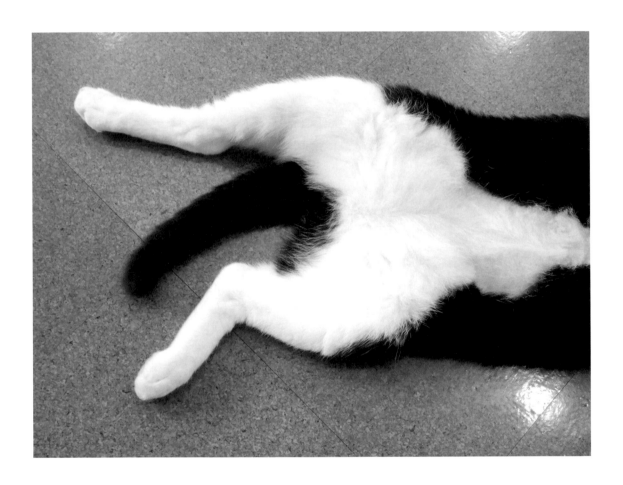

SETTING

相機：Sony Cyber-shot W300　　**快門速度**：1/50

曝光：程式自動曝光　　　　　　**ISO**：400

攝影時的光圈：f3.2　　　　　　**模特兒**：小八

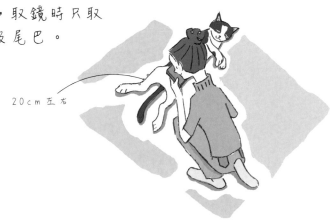

日光燈

稍微蹲下，由略高的上方
往下攝影。決定將目標放在
小八的下半身，取鏡時只取
後腳和肚子以及尾巴。

20cm左右

📷 攝影教學筆記

STEP 01 首先拍一張有趣的姿勢

照片中貓咪呈現大開雙腿
伸展全身的姿勢。為了把
全身都納入鏡頭，選擇從
上往下拍。先試著拍一張
清楚看出他擺什麼姿勢的
全體圖吧。

STEP 03 仔細觀察 尾巴擺動的情形…

為了不讓尾巴被切出畫面之
外，請小心觀察尾巴的動向，
趁著尾巴的位置正好在雙腿之
間時按下快門拍下這個瞬間。
整體協調感良好，肚子和腿毫
無防備地露了出來。

STEP 02 特寫想強調的部份…

捲起尾巴揮動的樣子實在
太可愛了，於是決定拍攝
下半身特寫照，取鏡時只
取後腿、肚子以及尾巴。

Column
取景時截出特別有趣的局部！
就算不拍臉或全身，也能充分表現出貓咪有趣或可愛的地方。大膽截出自己覺得有意思的部份吧！

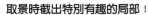

熟睡中的小八和肉球

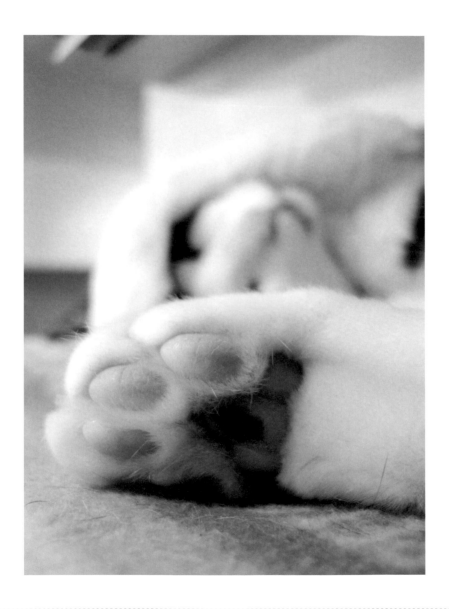

⚐
SETTING

相機：Sony Cyber-shot W300	**快門速度**：1/40
曝光：程式自動曝光	**ISO**：200
攝影時的光圈：f2.8	**模特兒**：小八

日光燈

睡在鐵力士層架的最上層

10cm左右

使用近拍模式
焦距定焦在肉球上,
相機拿在稍低的
位置上拍攝。

只踩在一截
馬梯上

□ 攝影教學筆記

STEP 01 視線放在相同高度……

這次拍的是睡在層架頂上的小八。因場所較高,所以站上一層馬梯在與貓咪視線齊高的地方拍。

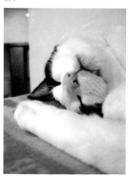

STEP 02 姿勢的變化

過了一會兒,睡姿改變了。變成可以看得見後腳肉球的姿勢,於是把焦距對準肉球,同時整體的構圖也看得見臉和全身的姿勢。

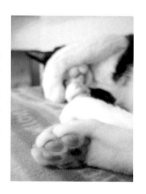

STEP 03 畫面重點放在臉和肉球上

將相機位置放低,拍出大大的肉球,和臉一起收入鏡頭裡。用近拍模式因為焦距對準了肉球,臉是模糊的。

Column

別錯過姿勢的變化!
貓咪睡覺時會不時變換姿勢,所以稍等一下或是細心觀察可是很重要的喔。當姿勢改變時按下快門,就能增加照片的豐富性。

小八的鬍鬚

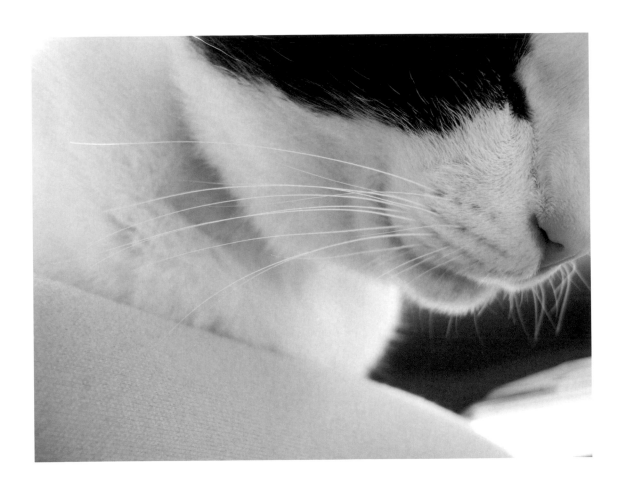

SETTING

相機：Sony Cyber-shot W300	**快門速度**：1/125
曝光：程式自動曝光	**ISO**：100
攝影時的光圈：f2.8	**模特兒**：小八

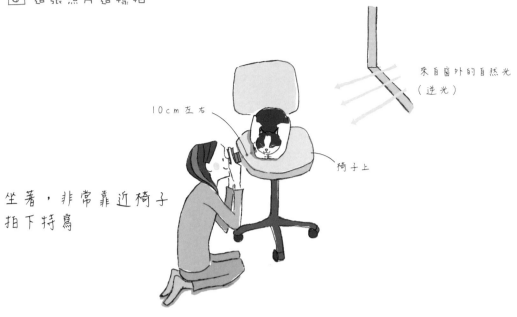

10cm左右

來自窗外的自然光
（逆光）

坐著，非常靠近椅子
拍下特寫

椅子上

STEP 01 利用逆光的特徵……

這張照片拍的是在椅子上做日光浴的小八。背後就是窗戶，光線是逆光狀態，透過的光線讓耳朵呈現清楚的粉紅色，鬍鬚也發著光，這就是逆光的特色。

STEP 02 用近拍模式特寫局部

因為逆光讓鬍鬚看得很清楚，便以近距離接近，用近拍模式拍下鬍鬚的模樣。像這樣的局部攝影，也可以使用近拍模式。

STEP 03 調整畫面協調性

雖然拍下了整張臉，但為了強調鬍鬚，所以比剛才退後一點。一邊將鼻、口、眼睛都納入鏡頭，一邊思考著畫面的均衡性來拍。強調鬍鬚的同時，記得也將臉部表情拍下來，構圖的協調感就會很好了。

Column

使用自動近拍機能！
Sony Cyber-shot W300這款相機具有當接近被攝體時，自動切換為近拍模式的自動近拍機能，非常方便。如此就不用擔心為了要切換近拍模式而錯失按下快門的好機會了。

小八的前腳

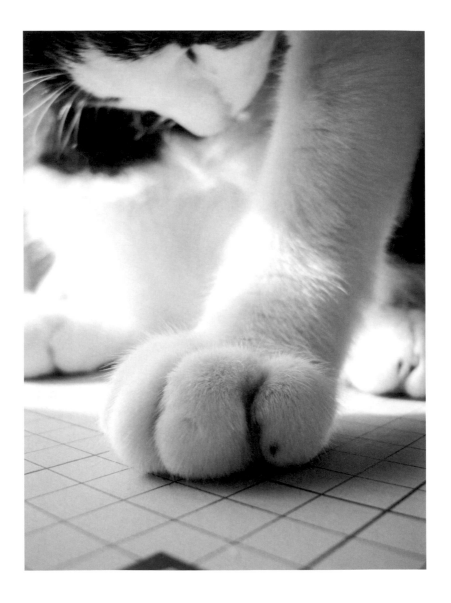

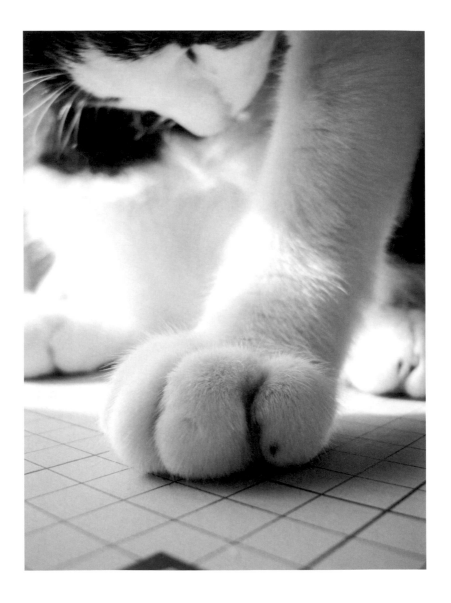

SETTING

相機：Sony Cyber-shot W300	**快門速度**：1/200
曝光：程式自動曝光	**ISO**：100
攝影時的光圈：f5.6	**模特兒**：小八

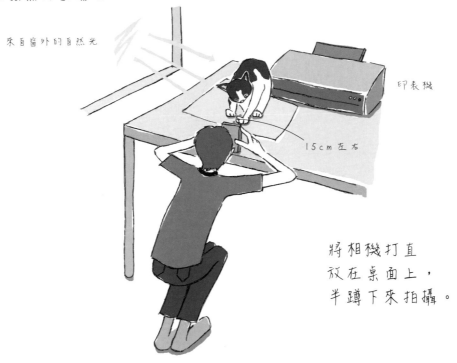

來自窗外的自然光

印表機

15cm 左右

將相機打直
放在桌面上，
半蹲下來拍攝。

▣ 攝影教學筆記

STEP 01 利用窗邊的逆光⋯

這張照片拍下小八在日照良好的窗邊梳理毛髮的模樣。逆光非常美麗。

STEP 02 使用近拍模式拍下特寫！

為了表現出前腳的可愛度，使用近拍模式攝影。不只肉球，將相機打直拍還可以清楚拍出前腳的形狀。

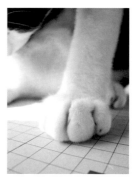

STEP 03 採取看得到臉的角度！

此外，因為想拍下梳理毛髮時小八臉上的表情，所以將重點放在手和臉兩方。光線也非常美，形成很棒的點綴。

SAMPLE

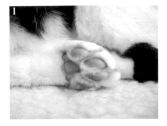
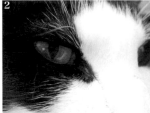
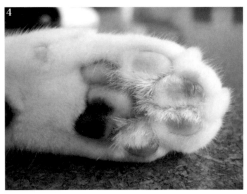
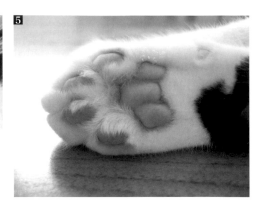
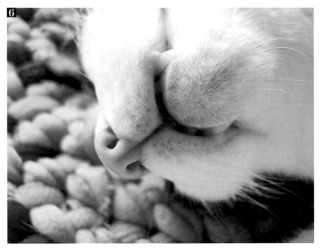
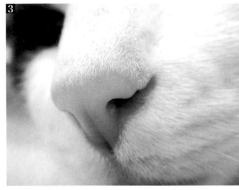

1
相機：Sony Cyber-shot T700
曝光：程式自動曝光　**攝影時的光圈**：f3.5
快門速度：1/25　**ISO**：400
模特兒：小八　**附註**：黑白花紋與粉紅色
的肉球。

2
相機：Sony Cyber-shot T700
曝光：程式自動曝光　**攝影時的光圈**：f3.5
快門速度：1/25　**ISO**：400
模特兒：小八　**附註**：特寫眼睛四周，細
心安排黑白之間的協調感。

3
相機：Sony Cyber-shot T700
曝光：程式自動曝光　**攝影時的光圈**：f3.5
快門速度：1/40　**ISO**：250
模特兒：小八　**附註**：設定為近拍模式，
大特寫鼻子。

4
相機：Sony Cyber-shot W300
曝光：程式自動曝光　**攝影時的光圈**：f2.8
快門速度：1/40　**ISO**：100
模特兒：小八　**附註**：有著茶色斑點的，
是右後腿的肉球。

5
相機：Sony Cyber-shot W300
曝光：程式自動曝光　**攝影時的光圈**：f2.8
快門速度：1/40　**ISO**：160
模特兒：小八　**附註**：右前腳的肉球。將
相機放在地板上攝影。

6
相機：Sony Cyber-shot W300
曝光：程式自動曝光　**攝影時的光圈**：f2.8
快門速度：1/100　**ISO**：100
模特兒：小八　**附註**：從上往下拍，清楚
呈現嘴巴和鼻子。

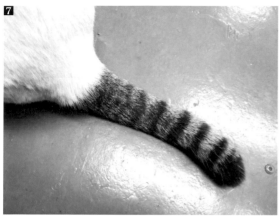

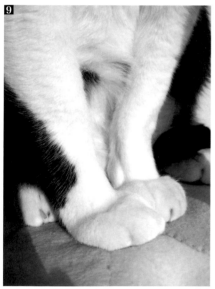

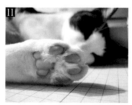

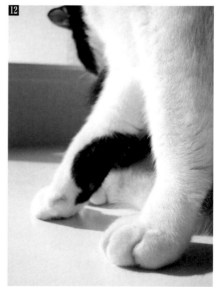

7
相機：FUJI FinePix F100fd
曝光：程式自動曝光　**攝影時的光圈**：f3.4
快門速度：1/30　**ISO**：800
模特兒：平太　**附註**：平太的尾巴，是條紋狀的尾巴。

8
相機：FUJI FinePix F100fd
曝光：程式自動曝光　**攝影時的光圈**：f3.3
快門速度：1/80　**ISO**：200
模特兒：小八　**附註**：在小床角落轉了一個彎的尾巴。

9
相機：Canon PowerShot E1
曝光：程式自動曝光　**攝影時的光圈**：f8
快門速度：1/640　**ISO**：80
模特兒：小八　**附註**：重點放在併攏的前腳上。

10
相機：Sony Cyber-shot W300
曝光：程式自動曝光　**攝影時的光圈**：f2.8
快門速度：1/320　**ISO**：100
模特兒：小八　**附註**：後腦杓的特寫。重點放在光影表現上。

11
相機：Sony Cyber-shot W300
曝光：程式自動曝光　**攝影時的光圈**：f5.6
快門速度：1/250　**ISO**：100
模特兒：小八　**附註**：大特寫後腳的肉球，臉部則不對焦。

12
相機：Sony Cyber-shot W300
曝光：程式自動曝光　**攝影時的光圈**：f5.6
快門速度：1/000　**ISO**：100
模特兒：小八　**附註**：正在順毛的小八。前腳的姿勢超可愛。

嘴兒開開熟睡中

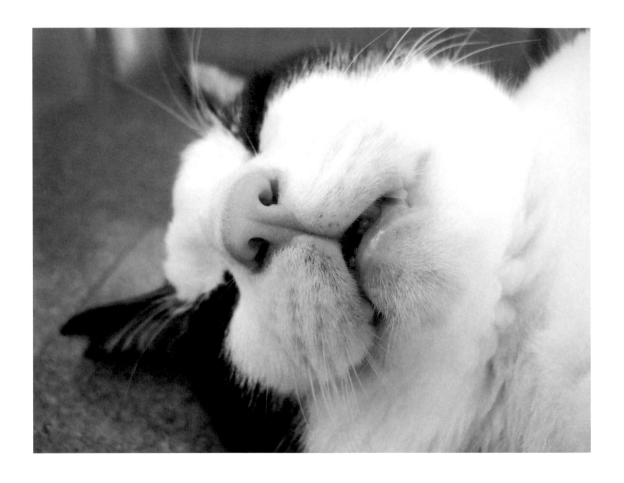

SETTING

相機：Sony Cyber-shot W300	**快門速度**：1/40
曝光：程式自動曝光	**ISO**：400
攝影時的光圈：f2.8	**模特兒**：小八

日光燈

身體往下屈，
非常靠近貓咪來拍特寫。
注意不要吵醒貓咪喔。

5cm左右。超近。

躺在地板上
毫無防備的熟睡著。

📷 攝影教學筆記

STEP 01 小心別吵醒貓咪……

採取低姿勢，躡手躡腳地靠近，拍下
毫無防備睡在地板上的貓咪。若在這
樣的狀況
攝影時，
要小心不
要吵醒貓
咪。

STEP 02 嘴開開是關鍵

嘴開開的模樣實在是太
好笑了。所以移動到能
清楚拍下的位置攝影。
決定好要呈現的部份後
再決定從哪個位置拍
攝。

STEP 03 不加思索地超近特寫！

以張開的嘴巴和鼻頭為中心，更加靠近貓咪拍下特
寫。呈現的重點是充滿魄力的睡臉。

Column

攝影位置的不同
從臉的方向拍下的照片。光是改變拍攝位置，就能拍出給人不同印象的照
片。為了決定攝影位置，重要的是先決定想呈現的是什麼，以及隨時找尋
有趣的部份。

可愛睡臉超近特寫

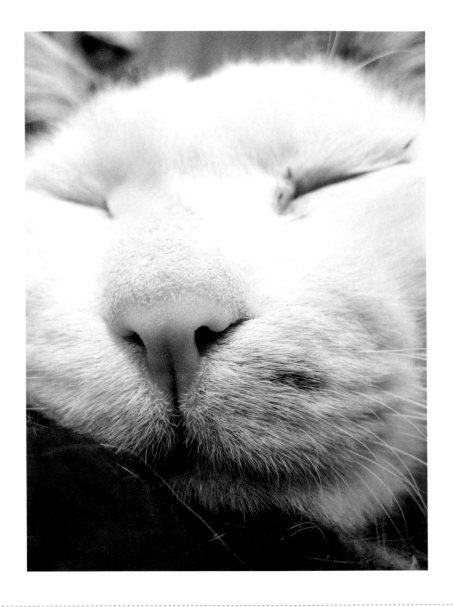

▷
SETTING

相機：Canon PowerShot E1 **快門速度**：1/80

曝光：程式自動曝光 **ISO**：800

攝影時的光圈：f2.7 **模特兒**：平太

日光燈

將相機打直
從斜前方以近拍模式
拍下大特寫。

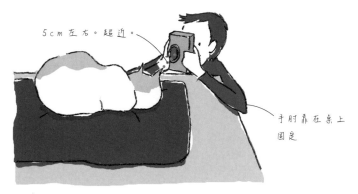

5cm左右。超近。

手肘靠在桌上
固定

攝影教學筆記

STEP 01 掌握全身的協調感……

這張照片拍下趴在墊子上睡覺的模樣。從臉的方向拍過去，看起來形狀變得細長，全身都收進了鏡頭中。

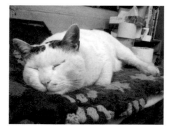

STEP 03 大特寫劃下圓滿句點

想要呈現更強調臉部中心的照片，所以將相機打直，使用近拍模式拍下超大特寫。沒有多餘背景，畫面清爽，襯托得臉部表情更有趣，得到一張預期中的理想照片。

STEP 02 臉部大特寫

為了表現有趣的睡臉，更靠近貓咪來拍攝。色彩繽紛的墊子和白白圓圓的貓咪形成對比，畫面也因此取得協調。

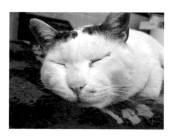

捕捉不經意的瞬間表情

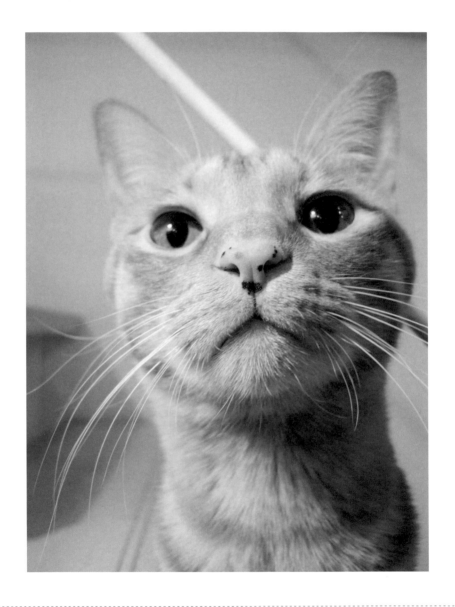

SETTING

相機：Sony Cyber-shot W300

曝光：程式自動曝光

攝影時的光圈：f2.8

快門速度：1/40

ISO：320

模特兒：悠尼

📷 這張照片這樣拍

日光燈

站在相同高度的地方，
靠近貓咪
從稍微下方的角度攝影。

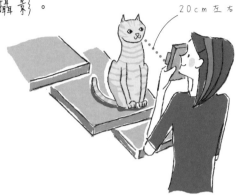

20cm左右

📷 攝影教學筆記

STEP 01 首先拍全身……

拍攝這張坐在階梯上的照片時，一邊思考著
如何掌握畫面的協調感。黑眼睛和可愛的表
情給人留下深刻的印象。

STEP 02 再拍臉部特寫

為了強調黑眼珠，於是更加靠近攝影。悠尼
展現出對相機的興趣，抬起臉來。這時便成
功捕捉了這瞬間的表情。

STEP 03 拍下正面肖像……

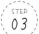

繞到貓咪正前方，從偏低的位置攝影。鬍鬚
和背景取得良好平衡，拍下一張栩栩如生的
正面肖像。

特寫可愛的黑眼珠

SETTING

相機：FUJI FinePix F100fd	**快門速度**：1/60
曝光：程式自動曝光	**ISO**：1600
攝影時的光圈：f3.2	**模特兒**：伊索

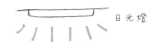
日光燈

以梢微由上往下的角度攝影。
當貓咪的臉面向相機時,
趁此瞬間按下快門。

20cm左右

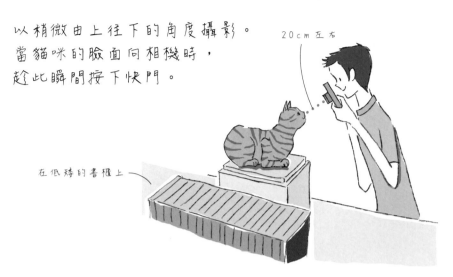

在低矮的書櫃上

攝影教學筆記

STEP 01 掌握協調性 拍下坐著時的模樣

想拍下坐在箱子上時的全身照,
將相機打直拿著拍攝。全體雖然
頗有協調感,但臉卻有點朝下,
表情給人的感覺不夠生動。

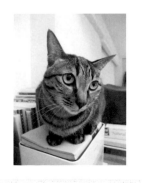

STEP 02 以臉為中心再拍一次

再靠近一點,將臉放在更中
央從稍微由上往下的角度拍
攝。單邊眼睛呈反光亮點,
成功營造出氣氛來。

STEP 03 反光亮點很有特色!

一直等到貓咪視線看向這邊,臉也朝向鏡頭時,按下
快門。兩眼都出現反光亮點,拍出一張既可愛又很有
特色的照片。無論是構圖或色調都取得很好的協調
度。

Column

什麼是反光亮點……
所謂的反光亮點,就是當貓咪的臉稍微上抬時,室內燈光映在眼眸中的狀態。黑眼珠裡呈現白色亮
點,眼睛看起來亮晶晶的。可以藉由叫貓咪的名字,或讓他們看玩具,好吸引他們抬頭。

令人難忘的綠眼珠

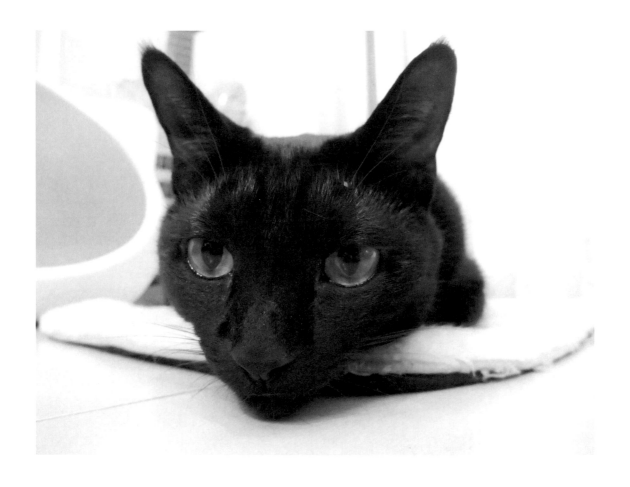

SETTING

相機：FUJI FinePix F100fd
曝光：程式自動曝光
攝影時的光圈：f3.2

快門速度：1/13
ISO：1600
模特兒：海蘊

📷 這張照片這樣拍

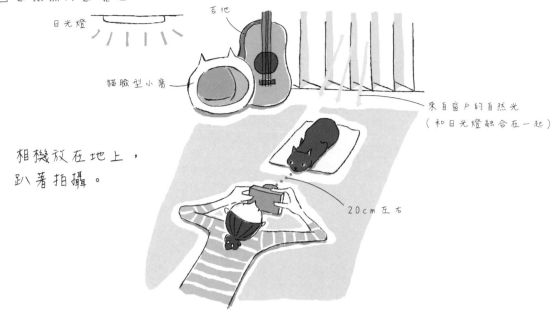

日光燈

吉他

貓臉型小窩

來自窗戶的自然光
(和日光燈融合在一起)

相機放在地上，
趴著拍攝。

20cm 左右

📷 攝影教學筆記

STEP 01 首先從正面來一張

黑色的毛皮與綠色的眼睛是貓咪的最大特色，所以先從與貓咪一樣的高度特寫一張臉部表情。鬍鬚的平衡感和漂亮的眼睛都生動地拍了出來。

STEP 02 相機拿直拍全身

身體放低一點，將相機打直拍攝。取景時考慮到整體的均衡。貓咪看起來昏昏欲睡，一直等到她改變姿勢才拍。

STEP 03 從視線一樣高的地方拍……

過了一會兒，貓咪把臉擱在地上，改變了姿勢。為了表現出這樣的高度和有趣的姿勢，將相機放在地面上拍攝。

Column

黑貓的背景……
拍攝黑貓的時候，為了表現黑色的毛皮光澤，建議背景要明亮一點。
此外，也推薦使用白色或粉彩色系的布來襯托。相反的，暗色調的背景因為會和毛色同化，所以最好避免。

SAMPLE

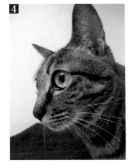

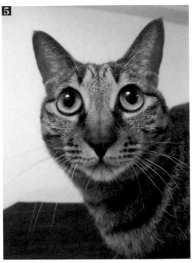

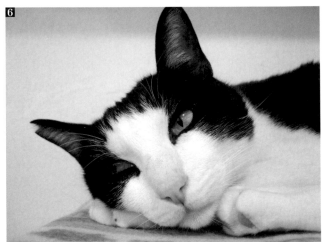

1
相機：Sony Cyber-shot T700
曝光：程式自動曝光　**攝影時的光圈**：f3.5
快門速度：1/30　**ISO**：400
模特兒：小八　**附註**：毫不客氣地切掉半
邊臉的大特寫

4
相機：FUJI FinePix F100fd
曝光：程式自動曝光　**攝影時的光圈**：f3.3
快門速度：1/55　**ISO**：1600
模特兒：伊索　**附註**：相機打直，拍下構
圖均衡的一張側臉。

2
相機：Sony Cyber-shot W300
曝光：程式自動曝光　**攝影時的光圈**：f3.5
快門速度：1/30　**ISO**：400
模特兒：小八　**附註**：抬頭往上看的表情，
大眼睛很有戲。

5
相機：FUJI FinePix F100fd
曝光：程式自動曝光　**攝影時的光圈**：f3.3
快門速度：1/60　**ISO**：1600
模特兒：伊索　**附註**：拍出反光亮點的大
眼睛表情豐富。

3
相機：Sony Cyber-shot W300
曝光：程式自動曝光　**攝影時的光圈**：f2.8
快門速度：1/40　**ISO**：250
模特兒：小八　**附註**：用和躺在地板上的
小八相同的姿勢躺著拍下這張。

6
相機：Sony Cyber-shot W300
曝光：程式自動曝光　**攝影時的光圈**：f2.8
快門速度：1/40　**ISO**：160
模特兒：小八　**附註**：差不多快睡著的時
候……？

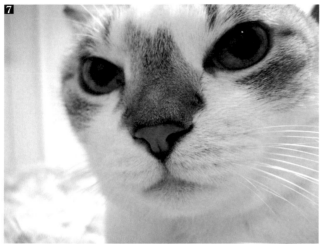

7
相機：Sony Cyber-shot W300
曝光：程式自動曝光　攝影時的光圈：f2.8
快門速度：1/20　ISO：400
模特兒：瑪米　附註：凜然表情的大特寫，
好可愛。

8
相機：Sony Cyber-shot W300
曝光：程式自動曝光　攝影時的光圈：f3.2
快門速度：1/50　ISO：320
模特兒：小八　附註：近距離拍下板著一
張臉的模樣。

9
相機：Sony Cyber-shot W300
曝光：程式自動曝光　攝影時的光圈：f2.8
快門速度：1/100　ISO：100
模特兒：小八　附註：拍下睡在膝蓋上時
的側臉。

10
相機：Sony Cyber-shot W300
曝光：程式自動曝光　攝影時的光圈：f2.8
快門速度：1/40　ISO：200
模特兒：小八　附註：從較低的地方拍，
連天花板都入鏡。

11
相機：Sony Cyber-shot W300
曝光：程式自動曝光　攝影時的光圈：f2.8
快門速度：1/30　ISO：400
模特兒：小八　附註：從前腳和腹部的縫
隙間窺見熟睡的表情。

12
相機：Sony Cyber-shot W300
曝光：程式自動曝光　攝影時的光圈：f5.5
快門速度：1/200　ISO：100
模特兒：小八　附註：睡在他最喜歡的綠
色椅子上。

小八的眼睛

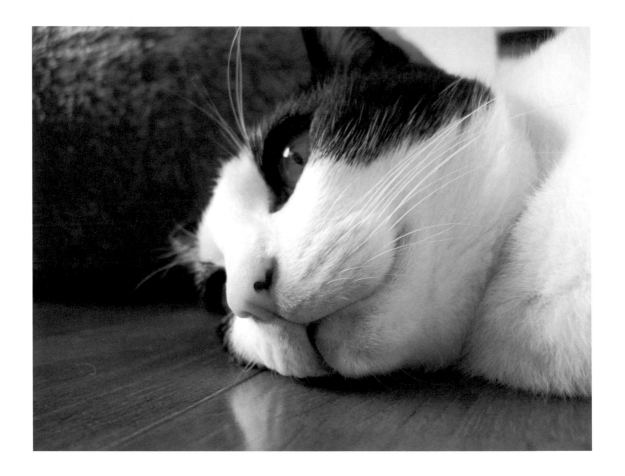

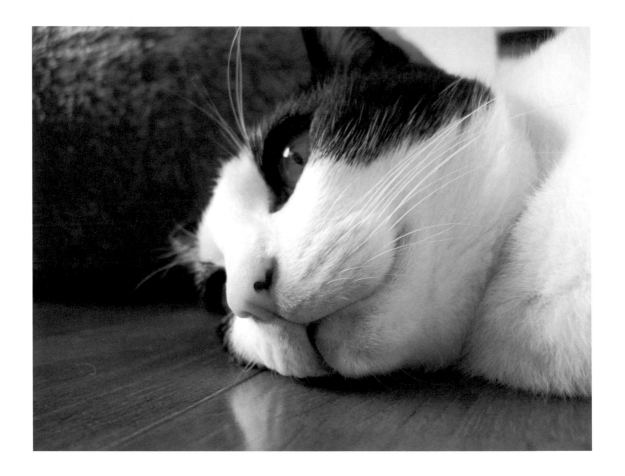

SETTING

相機：Sony Cyber-shot W300	快門速度：1/40
曝光：程式自動曝光	ISO：100
攝影時的光圈：f2.8	模特兒：小八

日光燈

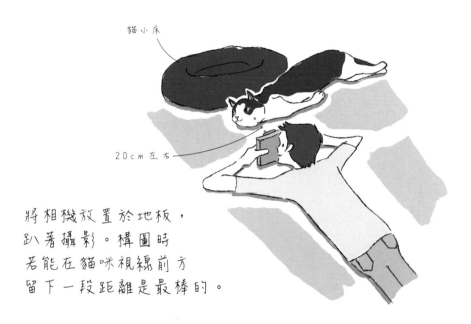

貓小床

20cm左右

將相機放置於地板，
趴著攝影。構圖時
若能在貓咪視線前方
留下一段距離是最棒的。

◎ 攝影教學筆記

STEP 01 從與視線齊高的地方……

要拍下貓咪躺在地板上的模樣，就將相機放在地板上與牠們同樣高度的地方來攝影。在視線前方留下一點空間，完成不擁擠、協調性又好的構圖。

STEP 02 拍出反光亮點

雖然是白天，但來自窗外的光線讓貓咪眼中呈現出反光亮點，給人活靈活現的印象。貓咪的位置及攝影場所都會影響反光亮點的出現與否，所以請仔細觀察後決定如何拍攝吧。

STEP 03 善用背景

讓背景裡鮮艷的橘色貓小床也一起入鏡，整張照片就亮起來了。拍攝時可以像這樣，善加利用色彩繽紛的小道具或室內裝潢來加分。

慵懶躺在冰冷地板上

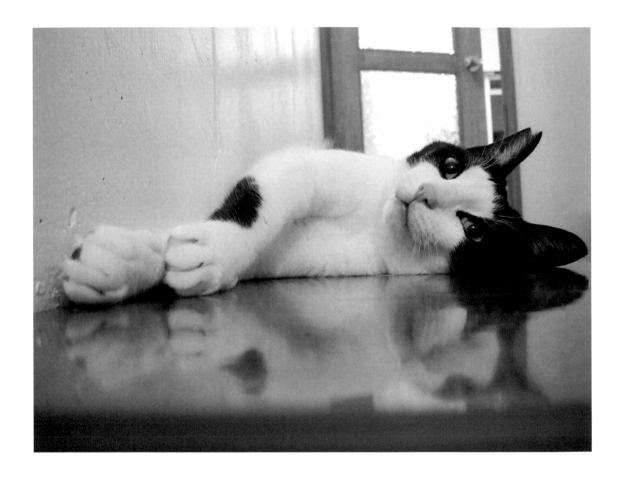

SETTING	**相機：** Sony Cyber-shot W300	**快門速度：** 1/20	
	曝光： 程式自動曝光	**ISO：** 400	
	攝影時的光圈： f2.8	**模特兒：** 小八	

📷 這張照片這樣拍

走廊的白熱燈

門

相機放在地板上，
從與貓咪視線齊高處拍攝。

2 樓走廊

40cm 左右

從階梯下面幾格較低的位置拍攝

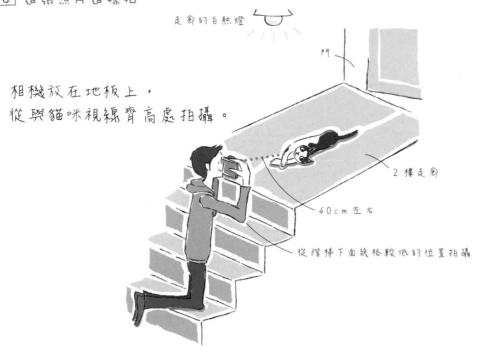

📷 攝影教學筆記

STEP 01 特殊的睡姿

一到夏天，就會拉長了身子在冰涼的走廊地板上打滾睡覺。從能看清楚全身姿勢的位置，先拍一張全身照。利用了斜對角線的構圖很清爽。

STEP 02 從低角度攝影

為了讓視線和貓咪齊高，將相機擺放在地板上。構圖時刻意採取讓地板上的倒影也能入鏡的角度。貓咪伸長的前腳令人印象深刻。

STEP 03 選擇更想呈現的方向

想將臉部呈現得更清楚，於是繞到正面拍攝。從低角度的拍攝，可讓表情和前腳的姿勢都一目瞭然。同時也不忘強調地板上的倒影，並在取景時考慮整體的協調性。背景中的門是一大重點，帶出了照片的深度。

等待視線，「笑一個」

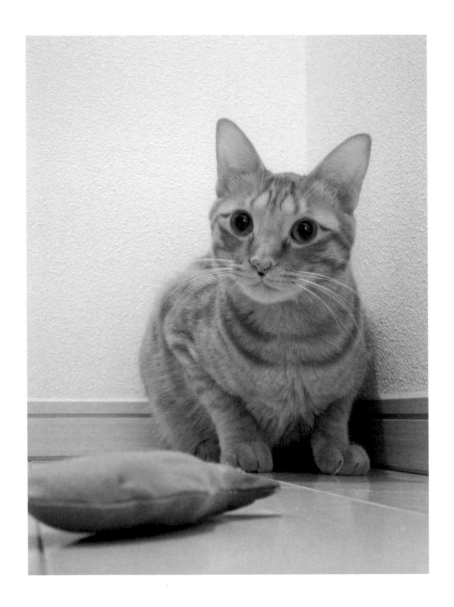

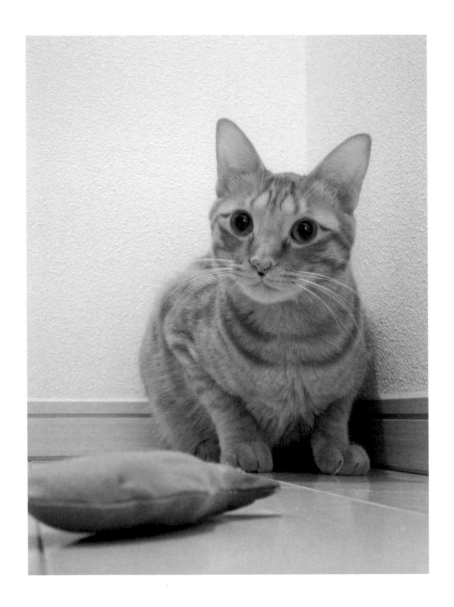

SETTING

相機：Sony Cyber-shot W300	**快門速度**：1/15
曝光：程式自動曝光	**ISO**：400
攝影時的光圈：f3.5	**模特兒**：悠尼

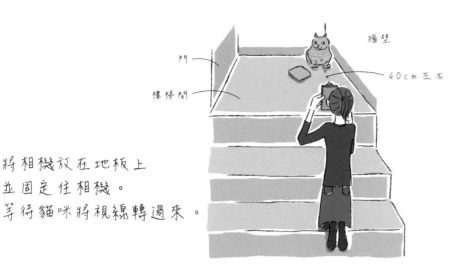

日光燈

牆壁

門

樓梯間

40cm左右

將相機放在地板上
並固定住相機。
等待貓咪將視線轉過來。

📷 攝影教學筆記

 STEP 01 **注意被攝體的晃動**

走廊的光線較弱，快門速度慢，貓咪一動往往就會造成被攝體的晃動失焦。在昏暗的場所，這是常見的失敗。

STEP 02 **注意視線**

抓緊貓咪停住的瞬間按下快門，就不會讓被攝體因晃動而失焦。這張照片的構圖和協調度都很好，但視線卻沒有看鏡頭，給人印象較不強烈。

STEP 03 **等 待 視 線 ……**

等到貓咪看鏡頭的時機，拍下照片。只要視線看向鏡頭，照片給人的印象就強烈。希望貓咪看鏡頭時，如果相機跟著貓咪的視線跑，鏡頭無法固定，有時反而無法順利拍攝。建議將相機固定，耐心等待貓咪給予視線。

Column **小心被攝體晃動失焦！**
在室內，快門速度較慢時，除了手震外，也容易產生被攝體晃動失焦的情形。仔細觀察貓咪的動作，等到確實停下不動時才按下快門，就算環境稍微暗一點也能防止被攝體晃動失焦。如果拍攝瞬間貓咪動了，也不要放棄，多嘗試幾張。

在偵查什麼嗎？

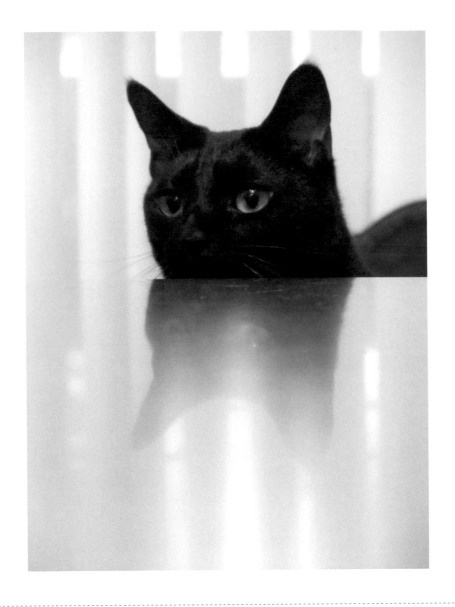

▷
SETTING

相機：FUJI FinePix F100fd

曝光：程式自動曝光

攝影時的光圈：f4.8

快門速度：1/30

ISO：1600

模特兒：海蘊

將相機放在桌上，
從較低的位置來拍攝。
採取桌面大幅入鏡的
構圖將會很棒。

來自窗外的自然光
（逆光）

陽台窗

70cm左右

桌子

地板

◉ 攝影教學筆記

STEP 01 利用簡單的場景……

雖然拍下從桌邊探出頭的
可愛模樣。但因為貓咪的
位置在構圖中偏低，使
畫面上方的空間顯得太醒
目。另外也沒有把桌面上
的倒影拍得很完全。

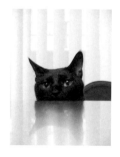

STEP 03 更留心畫面協調性

考慮到臉部大小、桌面倒影、與背景
的平衡來攝影。背景的直條紋變少，
桌面入鏡範圍則變大，貓咪本身給人
的印象更強烈，也成功拍出了桌面倒
影。像這樣，慢慢修正不滿意的部
份，改變拍攝位置，就能漸漸拍出具
有良好協調性的照片了。

STEP 02 修正畫面比例

為了強調桌面上的倒影，
拿取相機的角度改成從下
往上攝影。這次倒影雖然
很清楚了，卻因為靠太近
而使貓咪的臉比例佔太
大，給人侷促的印象。

圓～滾滾的黑眼珠

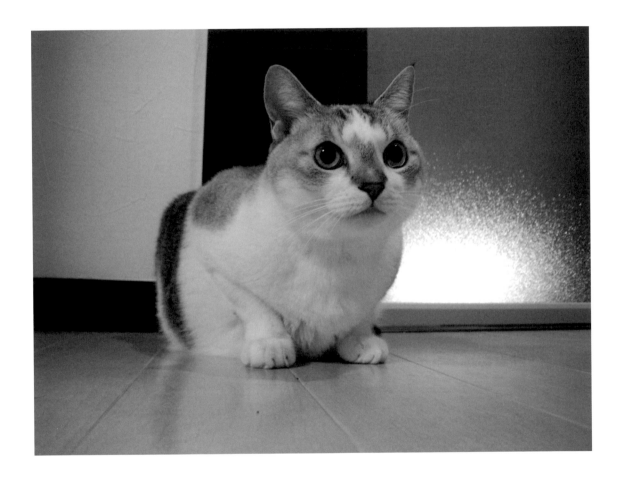

SETTING

相機：Sony Cyber-shot W300	**快門速度**：1/30
曝光：程式自動曝光	**ISO**：400
攝影時的光圈：f2.8	**模特兒**：瑪米

日光燈

門

將相機放在地上，
採取低姿勢來攝影。

40cm左右

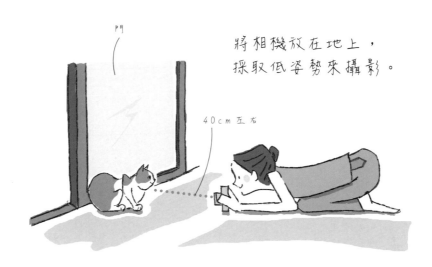

◉ 攝影教學筆記

STEP 01 手肘固定在地上

這張照片為了拍出貓咪坐在地上時畫面協調的全身照，採取和貓咪相同高度來拍攝。因為室內光線頗為昏暗，眼珠看來黑黑圓圓的。拍攝時為了不產生手震，將手肘支撐在地板上，確實固定著相機。

STEP 02 將相機固定在地上

過了不久，貓咪改變姿勢伏了下去，於是改從可以清楚拍出表情的位置拍照。為了避免手震，將相機直接固定在地上來拍攝。

STEP 03 背景的光是一大重點

因為光線較暗，可以拍出黑眼睛又圓又大的模樣。另外，單純的背景中透過玻璃發出的光芒就成了一大亮點。

Column

如何在昏暗室內防止手震……
在昏暗的室內由於快門速度慢，無論如何都很難避免手震。因此，可以將相機直接固定在地面上，或是放在書桌或櫃子上來拍攝，藉此防止手震。另外，攝影者也可以用支撐手肘或固定身體的方式來拍攝。

SAMPLE

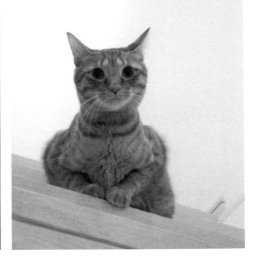

1
相機：Sony Cyber-shot W300
曝光：程式自動曝光　**攝影時的光圈**：f2.8
快門速度：1/25　**ISO**：400
模特兒：小八　**附註**：從斜後方拍攝伏在
走廊的模樣。

2
相機：Sony Cyber-shot W300
曝光：程式自動曝光　**攝影時的光圈**：f2.8
快門速度：1/15　**ISO**：400
模特兒：小八　**附註**：從較高的角度拍攝
趴在地上的側臉。

3
相機：Sony Cyber-shot W300
曝光：程式自動曝光　**攝影時的光圈**：f2.8
快門速度：1/25　**ISO**：400
模特兒：小八　**附註**：有點開開的前腳，
逗趣的姿勢。

4
相機：Sony Cyber-shot W300
曝光：程式自動曝光　**攝影時的光圈**：f2.8
快門速度：1/50　**ISO**：100
模特兒：平太　**附註**：在輕型摩托車上小
憩的平太。

5
相機：Canon PowerShot E1
曝光：程式自動曝光　**攝影時的光圈**：f2.7
快門速度：1/13　**ISO**：200
模特兒：小八　**附註**：最愛的紅椅子。

6
相機：Sony Cyber-shot W300
曝光：程式自動曝光　**攝影時的光圈**：f5.5
快門速度：1/13　**ISO**：400
模特兒：悠尼　**附註**：彷彿抬頭望向階梯
上的他。

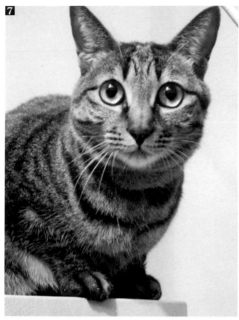

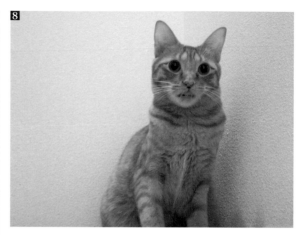

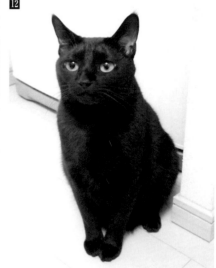

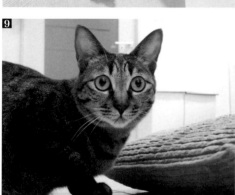

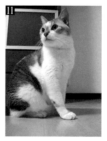

7
相機:Sony Cyber-shot W300
曝光:程式自動曝光　攝影時的光圈:f4.5
快門速度:1/10　ISO:400
模特兒:伊索　附註:從相同高度拍下階
梯上的伊索。

8
相機:Sony Cyber-shot W300
曝光:程式自動曝光　攝影時的光圈:f3.5
快門速度:1/15　ISO:400
模特兒:悠尼　附註:悠尼吐出小舌頭的
瞬間。

9
相機:Sony Cyber-shot W300
曝光:程式自動曝光　攝影時的光圈:f2.8
快門速度:1/40　ISO:200
模特兒:伊索　附註:伊索的大眼睛是最
迷人的地方。

10
相機:FUJI FinePix F100fd
曝光:程式自動曝光　攝影時的光圈:f3.5
快門速度:1/7　ISO:1600
模特兒:海蘊　附註:強調黑貓海蘊的美
麗綠眼睛。

11
相機:Sony Cyber-shot W300
曝光:程式自動曝光　攝影時的光圈:f2.8
快門速度:1/25　ISO:400
模特兒:瑪米　附註:端正坐好的姿勢,
圓圓黑眼瞳令人印象深刻。

12
相機:FUJI FinePix F100fd
曝光:程式自動曝光　攝影時的光圈:f4.0
快門速度:1/12　ISO:1600
模特兒:海蘊　附註:有力的眼神,將反
光亮點襯托得更清楚了。

睡臉和肉球的攜手合作？

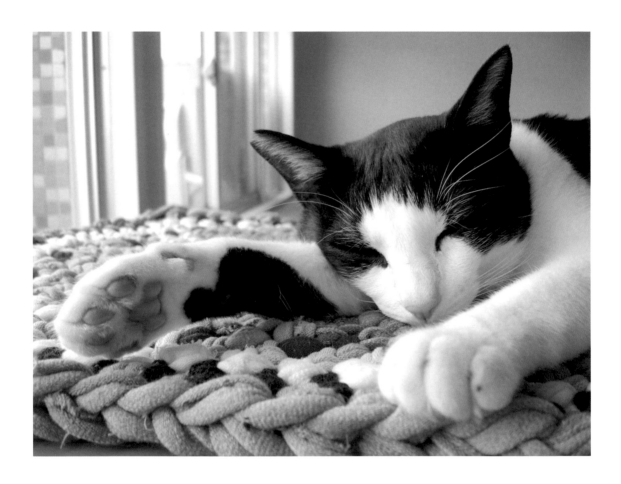

SETTING

相機：Sony Cyber-shot W300

曝光：程式自動曝光

攝影時的光圈：f2.8

快門速度：1/160

ISO：100

模特兒：小八

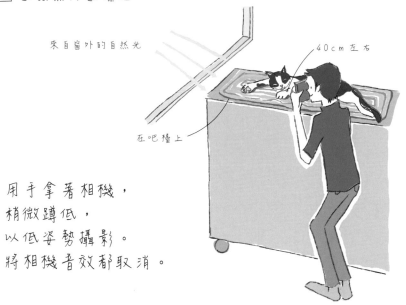

📷 這張照片這樣拍

來自窗外的自然光

40cm左右

在吧檯上

用手拿著相機，
稍微蹲低，
以低姿勢攝影。
將相機音效都取消。

📷 攝影教學筆記

STEP
01 **善用墊布……**

這張照片拍下小八在色彩
繽紛的墊布上睡得很舒服
的模樣。善用了漂亮的墊
布圖案，頭部和伸長的前
腳之間也取得良好協調
度。

STEP
02 **繞到較低位置**

接著繞到能清楚看見表情
的位置，靠近攝影。來自
窗外的柔和光線，使毛皮
看起來柔順美麗。前腳的
姿勢是一大重點。

STEP
03 **從正面兼顧構圖協調性……**

姿勢放低，繞到正面，看得見睡臉
和可愛的前腳。從清楚看見肉球
的位置拍下這張照片。耳朵、兩隻
前腳之間的安定感，形成良好的構
圖。

Column **取消相機音效吧**
要拍攝貓咪睡姿時，為了不讓相機對焦時發出的嗶嗶聲吵醒貓咪，建議先更改設定，將音效都取消
喔。

暖陽之中…

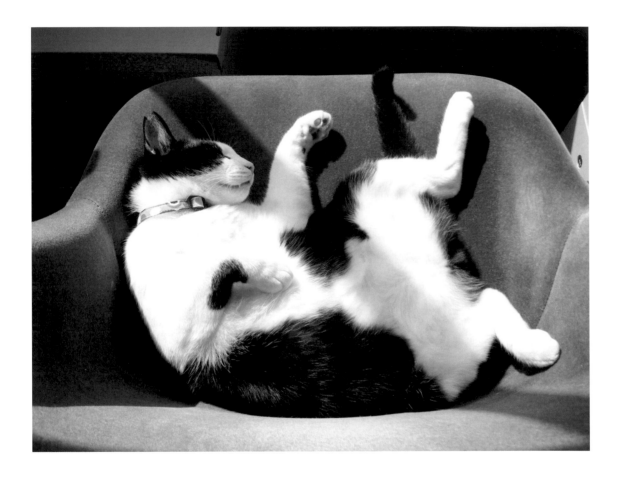

SETTING

相機：Sony Cyber-shot W300		**快門速度**：1/200
曝光：程式自動曝光		**ISO**：100
攝影時的光圈：f5.6		**模特兒**：小八

繞到椅子背後，
從正上方拍攝貓咪全身。
斜斜落下的窗格陰影
形成漂亮的點綴。

60cm左右

來自窗外的自然光

📷 攝影教學筆記

STEP 01 俯瞰全身……

睡在心愛綠色椅子上的小八。手腳大大
張開的放鬆睡姿非常有趣，為了清楚拍
下這樣的姿勢，所以從正上方以俯瞰角
度拍攝。

STEP 02 善用陰影

在窗外暖陽的照射下，斜斜落下的窗格
陰影形成了漂亮的點綴。

STEP 03 切割畫面，構圖如一幅畫

想要表現放鬆時的
睡姿，於是從面
對腹部的方向，以
相機打直的方式來
拍。採取一方面強
調腹部，一方面將
視線集中在前腳姿
勢和睡臉的構圖。

Column

陰影的效果

能使照片活潑起來的光影效果。光線是既明亮又華麗，能帶動氣氛的天然道具。而陰影則是能收束畫
面，讓造型更活潑，此外陰影也是能襯托出光線重要性的要素。善加利用陰影，作為點綴加入畫面之
中吧。

不小心打盹兒了

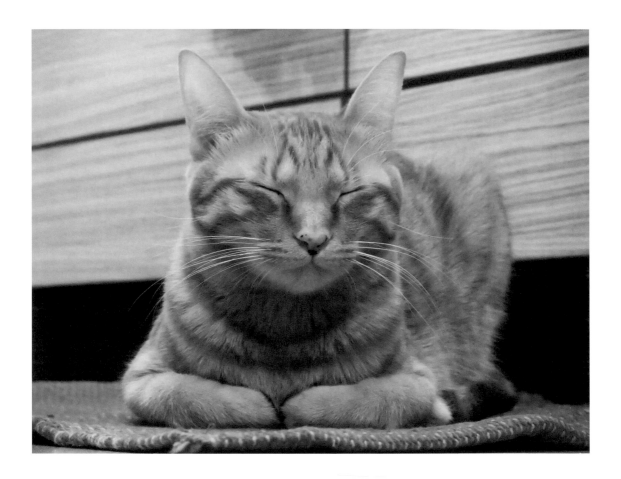

SETTING

相機：FUJI FinePix F100fd
曝光：程式自動曝光
攝影時的光圈：f4.9

快門速度：1/30
ISO：1600
模特兒：悠尼

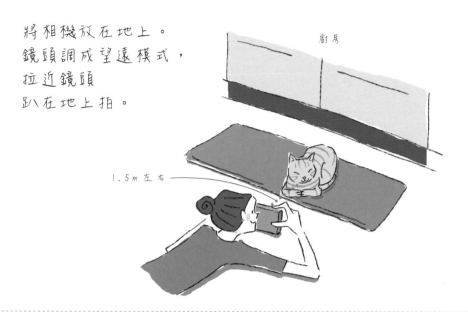

日光燈

廚房

將相機放在地上。
鏡頭調成望遠模式，
拉近鏡頭
趴在地上拍。

1.5m左右

◎ 攝影教學筆記

STEP 01 採用望遠模式

因為貓咪看起來很睏，於是決定不
要太靠近他，從稍遠的地方（距離
1.5m左右），使用望遠模式拉近鏡
頭拍攝。此時自己不動，藉由伸縮
鏡頭來調整構圖。將相機放在地上
避免手震。

STEP 02 不改變攝影位置

攝影位置不變，等待貓咪眼睛閉起的一刻，而他也
漸漸打起盹來了。當眼睛完全閉上後，稍等一會
兒，就能拍下可愛的睡臉。

STEP 03 豎起相機再來一張

相機拿橫的拍完之後，
改將相機豎起，近拍大
大的臉和前腳。即使是
同樣的姿勢，相機打橫
和打直著拿，也會拍出
不同印象的照片。

小八正在睡夢中

🚩 SETTING

相機：FUJI FinePix F100fd	快門速度：1/400
曝光：程式自動曝光	ISO：200
攝影時的光圈：f3.2	模特兒：小八

📷 這張照片這樣拍

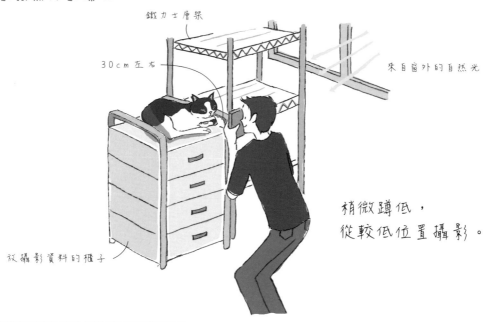

鐵力士層架

30cm 左右

來自窗外的自然光

放攝影資料的櫃子

稍微蹲低，
從較低位置攝影。

📷 攝影教學筆記

STEP 01 注意白天強光下的陰影

稍微蹲低，拍下小八將櫃子把手當枕頭靠著睡覺時的模樣。當天日光強烈，相對的也在臉上投射深色的陰影。陰影有時能夠當成點綴，但這時卻因太強烈而擾亂了臉部表情。

STEP 02 陰影減弱

等待一會兒，太陽沒入雲後，陰影也變淡了。晴朗天空裡飄過一點雲朵，讓全體光線變得柔和，成為適合攝影的天氣。

STEP 03 柔和的日照……

因為姿勢稍微有些改變，所以讓垂下的肉球也入鏡。鐵架、前腳、後腳、臉，非常平均地取鏡。柔和的日照非常美好，背景的陰影也形成適度點綴。

Column

當日照太強烈時……
白天，當日照過於強烈時，陰影也會相對地變強烈，讓毛皮看來凌亂粗糙。可以掛上薄窗簾，減低日光，營造柔和的光線。

蜷成一團就寢中？

SETTING	**相機**：VISTAQUEST VQ1005	**快門速度**：1/6
	曝光：程式自動曝光	**ISO**：60
	攝影時的光圈：f2.8	**模特兒**：小八

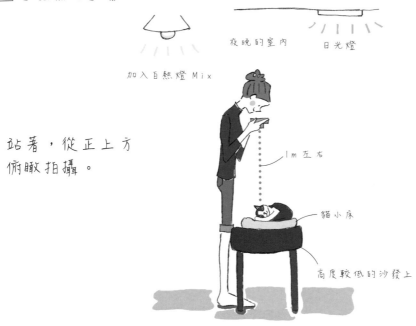

夜晚的室內

日光燈

加入白熱燈 Mix

站著，從正上方
俯瞰拍攝。

1m左右

貓小床

高度較低的沙發上

📷 攝影教學筆記

STEP 01 使用玩具相機

這張照片是使用玩具相機拍攝的。對焦方式是人物與風景的二階段固定式。因為無法靠得太近攝影，所以趁小八在小床上睡覺的時候，從上往下拍攝。即使是玩具相機這種功能較為受限的相機，也可以在有限的條件之中想辦法享受拍攝的樂趣喔。

STEP 02 注意手震

因為是在夜晚的室內攝影，快門速度慢，加上相機本身非常小，就連按下快門的動作都可能造成手震。如果失敗了，不妨試著多拍幾次。

STEP 03 適應取鏡方式

這種玩具相機未設置液晶屏幕，還沒適應前容易拍出畫面跑掉的照片。仔細裁切畫面取鏡，多試幾次，找到正確取鏡的手感。

SAMPLE

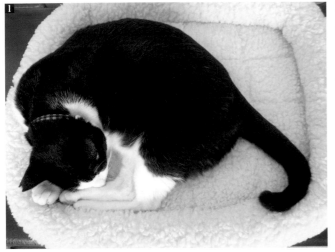

1

相機：Sony Cyber-shot T700
曝光：程式自動曝光　**攝影時的光圈**：f3.5
快門速度：1/40　**ISO**：125
模特兒：小八　**附註**：從上往下攝影，清楚呈現全身形狀。

2

相機：Sony Cyber-shot W300
曝光：程式自動曝光　**攝影時的光圈**：f2.8
快門速度：1/160　**ISO**：100
模特兒：小八　**附註**：將重點放在睡臉與前腳，相機豎起構圖。

3

相機：Sony Cyber-shot W300
曝光：程式自動曝光　**攝影時的光圈**：f2.8
快門速度：1/250　**ISO**：100
模特兒：小八　**附註**：從看得見肉球的偏低角度拍攝。

4

相機：Sony Cyber-shot W300
曝光：程式自動曝光　**攝影時的光圈**：f2.8
快門速度：1/30　**ISO**：400
模特兒：小八　**附註**：將相機放在床上攝影。

5

相機：Canon PowerShot E1
曝光：程式自動曝光　**攝影時的光圈**：f2.7
快門速度：1/50　**ISO**：200
模特兒：小八　**附註**：捲起尾巴，正在小床裡熟睡中。

6

相機：Canon PowerShot E1
曝光：程式自動曝光　**攝影時的光圈**：f2.7
快門速度：1/60　**ISO**：100
模特兒：小八　**附註**：下巴放在櫃子把手上睡著。

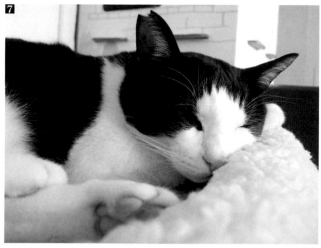

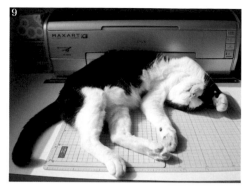

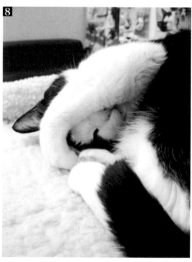

7
相機：Sony Cyber-shot W300
曝光：程式自動曝光　**攝影時的光圈**：f2.8
快門速度：1/100　**ISO**：100
模特兒：小八　**附註**：在床上的睡姿，重
點放在肉球。

8
相機：Sony Cyber-shot W300
曝光：程式自動曝光　**攝影時的光圈**：f2.8
快門速度：1/30　**ISO**：400
模特兒：小八　**附註**：從可以看出臉和前
腳的姿勢有多可愛的角度拍攝。

9
相機：Sony Cyber-shot W300
曝光：程式自動曝光　**攝影時的光圈**：f5.6
快門速度：1/400　**ISO**：100
模特兒：小八　**附註**：拍下睡得軟綿綿的
全身照。

10
相機：Sony Cyber-shot W300
曝光：程式自動曝光　**攝影時的光圈**：f2.8
快門速度：1/100　**ISO**：1250
模特兒：小八　**附註**：把下巴撐在桌上打
盹中。

11
相機：Sony Cyber-shot W300
曝光：程式自動曝光　**攝影時的光圈**：f2.8
快門速度：1/40　**ISO**：320
模特兒：小八　**附註**：以自己的視線角度
拍下小八睡在膝上的模樣。

12
相機：Sony Cyber-shot W300
曝光：程式自動曝光　**攝影時的光圈**：f5.6
快門速度：1/500　**ISO**：100
模特兒：小八　**附註**：從上往下拍攝，有
趣姿勢一覽無遺。

正在順毛的平太

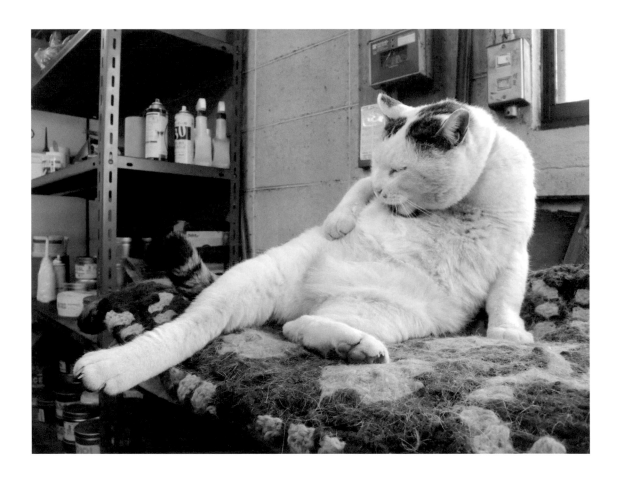

SETTING

相機：FUJI FinePix F100fd

曝光：程式自動曝光

攝影時的光圈：f3.2

快門速度：1/80

ISO：400

模特兒：平太

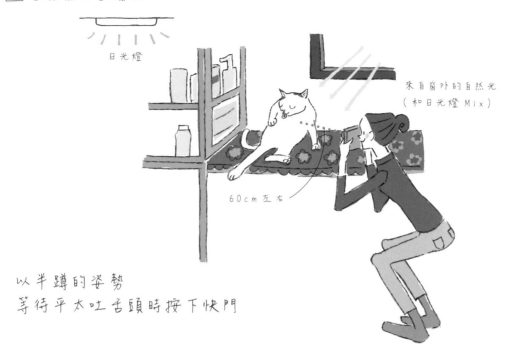

日光燈

來自窗外的自然光
(和日光燈 Mix)

60cm 左右

以半蹲的姿勢
等待平太吐舌頭時按下快門

◉ 攝影教學筆記

STEP 01 順毛時的姿勢

從較低的角度拍攝坐在桌上順毛的平太。以身體為中心，取得構圖的協調。雖然姿勢看得很清楚，可惜卻看不到表情。

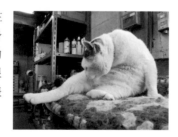

STEP 03 等待更有趣的瞬間

接下來移動到更清楚看見臉部的位置，拍下構圖協調的全身照。手腳動作都很有趣，還看得見尾巴。抓緊吐舌頭的時機，成為照片焦點，也更具可看性。

STEP 02 看清楚全身姿勢……

為了看見平太的表情，繞到稍靠左側的位置攝影。這時他從順腳毛改成順胸毛了。手腳的姿勢都看得很清楚，擺出有點滑稽的姿勢。

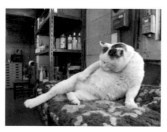

悠尼打了個大哈欠

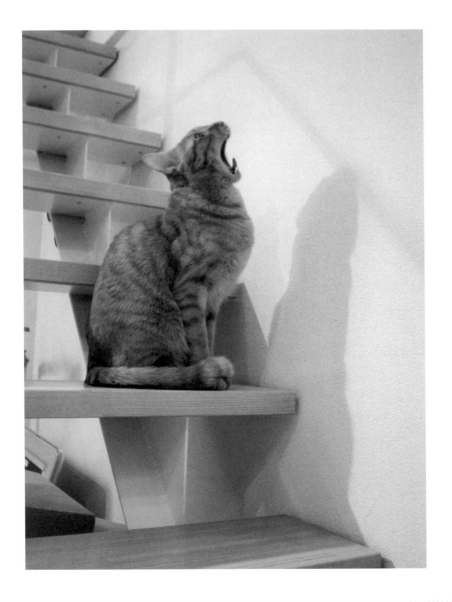

SETTING

相機：Sony Cyber-shot W300
曝光：程式自動曝光
攝影時的光圈：f3.2

快門速度：1/25
ISO：400
模特兒：悠尼

日光燈

稍微蹲低，相機豎直著拿，
從略斜的方位攝影。
貓咪的影子是重點，
試著調整畫面，取得
順利呈現光影的構圖。

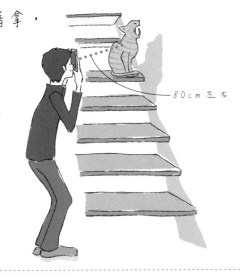

80cm左右

📷 攝影教學筆記

STEP
01
善用光影

將相機豎直起來，拍攝坐在樓梯上的
悠尼。燈光造成的光影變化是這張照
片的重點，調整畫面將之呈現出來。

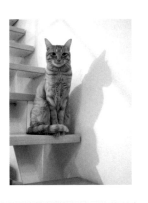

STEP
02
樓梯也入鏡

原本的照片空間上過於
侷促，所以將貓咪位子
稍微往下方調整，為上
方空間留白。

STEP
03
拍下打哈欠的瞬間……

貓咪突然打了一個哈欠，趁他張大嘴巴時按下快
門。因為是側臉所以嘴巴的形狀看得一清二楚。

Colunn

想拍貓咪打哈欠……
打哈欠不是想拍就能拍到的，而是在平常的攝影過程中，突然降臨的機會。看到貓咪打哈欠了，千萬
不要著急，耐心等到嘴巴張到最大的時機再按下快門吧。睡前整毛時或剛睡起來時最容易拍到，從平
常開始試著拍拍看吧。

小八喝水的場景

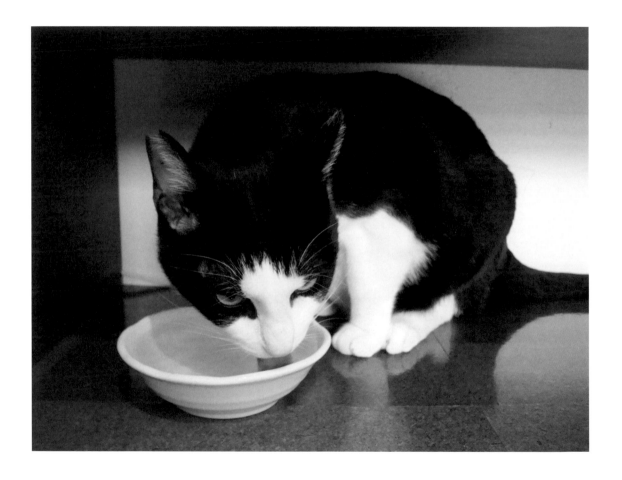

SETTING

相機：Sony Cyber-shot W300

曝光：程式自動曝光（高感度模式）

攝影時的光圈：f2.8

快門速度：1/30

ISO：1600

模特兒：小八

白熱燈

撐起手肘拿好相機，
趴在地上，
從稍微上方的角度攝影，
配合舌頭舔水喝的動作
不斷按下快門。

50cm左右

矮桌

🔲 攝影教學筆記

STEP 01 喝水鏡頭

拍下小八喝水模樣的一張。因為是夜間攝影，為了避免手震，將模式設定為高感度，並將相機置於地面。

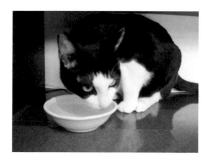

STEP 02 重點是紅色的舌頭

將相機豎直近拍特寫，較容易清楚拍出喝水時露出的舌頭。紅色的舌頭是畫面中的亮點。

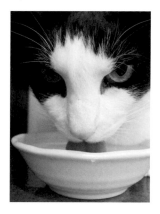

STEP 03 配合時機

拍喝水鏡頭時，當然最想拍出伸出舌頭的瞬間。拍攝時可配合貓咪伸出舌頭舔水的節奏，一次次地按下快門。請一直嘗試到習慣並順利拍下照片為止。

小八愛乾淨？

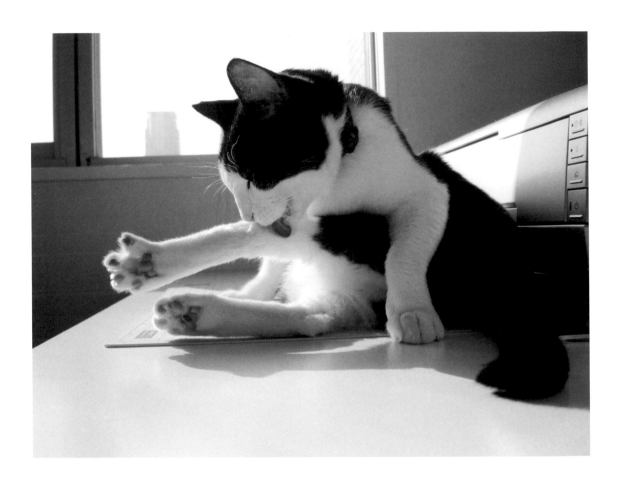

<div>

▷

SETTING

相機：Sony Cyber-shot W300	**快門速度：**1/500
曝光：程式自動曝光	**ISO：**100
攝影時的光圈：f5.6	**模特兒：**小八

</div>

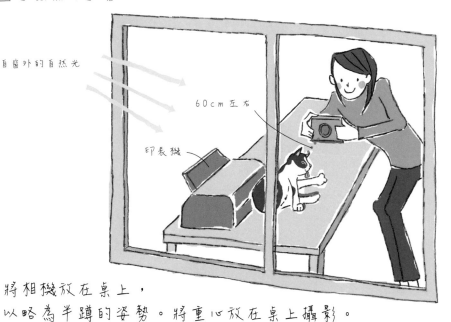

來自窗外的自然光

60cm左右

印表機

將相機放在桌上，
以略為半蹲的姿勢。將重心放在桌上攝影。

📷 攝影教學筆記

STEP 01 似乎會發生什麼的預感…

發現小八坐在日照良好的窗邊。總覺
得接下來一定會出現什麼動作，一邊
期待著，姑且先拍下一張。

STEP 02 以肉球為重點來構圖

小八開始順毛了，靠
近他，將相機豎直，
以肉球為重點按下快
門。拍攝時，相機放
在桌上固定。

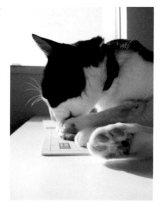

STEP 03 表現姿勢

因為小八改變姿勢，體態變得橫長了，因此將相機
橫放，拍下他的全身。相機就這樣放在桌上。貓咪
的有趣姿勢也是很有看頭的地方，無論哪一種姿
勢，都請找尋最容易清楚呈現出姿勢的角度來拍
攝。

窗邊曬太陽，好舒服～

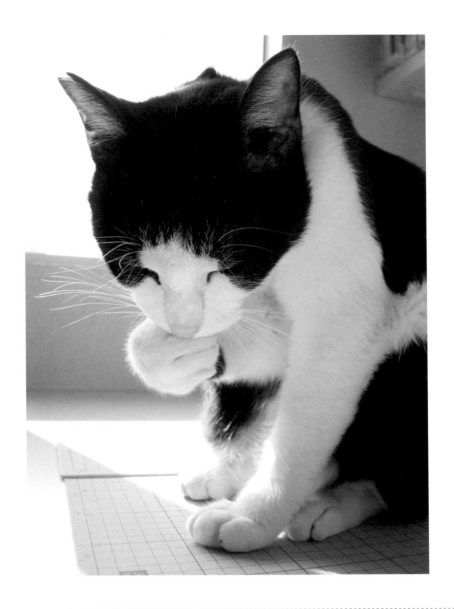

SETTING

相機：Sony Cyber-shot W300　　　　ISO：100

曝光：程式自動曝光　　　　　　　　曝光補償：+1.0

攝影時的光圈：f2.8　　　　　　　　模特兒：小八

快門速度：1/400

來自窗外的自然光
（逆光）

將相機放在桌上，
曝光補正調向「＋」
將光線補正、調整得明亮

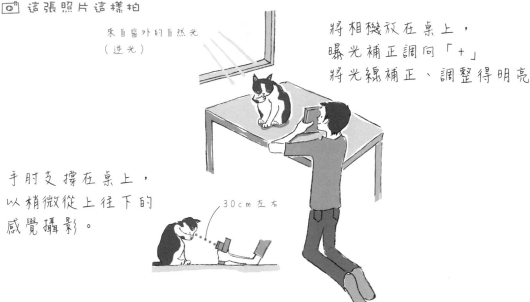

手肘支撐在桌上，
以稍微從上往下的
感覺攝影。

30cm 左右

◻️ 攝影教學筆記

STEP 01 逆光時的攝影

這張照片拍下在日照充足的窗邊順毛時的小八。逆光產生了光暈，帶出明亮的氛圍。

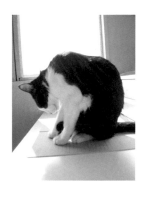

STEP 02 移動攝影位置

繞到能將順毛姿態清楚呈現的位置，將焦點放在臉和前腳上，為了取得構圖上的協調，從較低位置拍攝。光線從側邊照進來，形成半逆光。

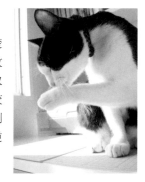

STEP 03 曝光補償為「＋」

在強烈逆光中攝影，會讓白毛的顏色變暗，這時使用了曝光補償「＋」來調整補正。變暗的部份轉亮，順利表現出柔順的白毛。

Column

逆光時的曝光補償

逆光下的攝影，陰影的部份會顯得非常的暗。這時，可以將曝光補償設定為「＋」，畫面全體就會明亮起來。補償時有0.5、1.0、1.5、2.0等數值可選擇，請一邊配合屏幕中的狀況做曝光度的調整。

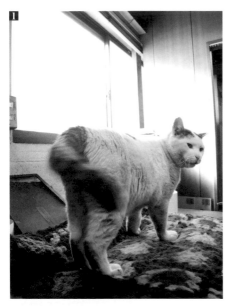

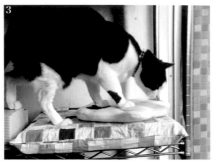

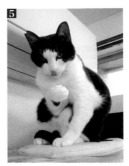

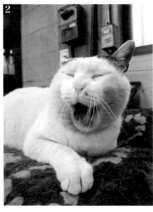

1
相機：FUJI FinePix F100fd
曝光：程式自動曝光　攝影時的光圈：f3.3
快門速度：1/80　ISO：800
模特兒：平太　附註：拍下搖擺尾巴的瞬間。

2
相機：FUJI FinePix F100fd
曝光：程式自動曝光　攝影時的光圈：f3.3
快門速度：1/60　ISO：400
模特兒：平太　附註：拍下打哈欠時的一幕，重點放在前腳。

3
相機：VISTAQUEST VQ1005
曝光：程式自動曝光　攝影時的光圈：f2.8
快門速度：1/160　ISO：60
模特兒：小八　附註：溫暖的日光下，在墊子上移動的小八。

4
相機：FUJI FinePix F100fd
曝光：程式自動曝光　攝影時的光圈：f3.3
快門速度：1/80　ISO：1600
模特兒：伊索　附註：跑到印表機上的有趣姿勢。

5
相機：Sony Cyber-shot W300
曝光：程式自動曝光　攝影時的光圈：f2.8
快門速度：1/100　ISO：320
模特兒：小八　附註：順毛時吐出舌頭的可愛模樣。

6
相機：Sony Cyber-shot W300
曝光：程式自動曝光　攝影時的光圈：f2.8
快門速度：1/100　ISO：400
模特兒：小八　附註：一叫他「小八」，就「喵」地回應著。

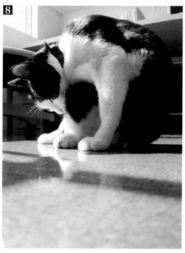

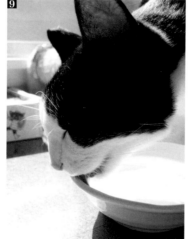

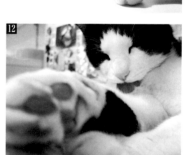

7
相機：Sony Cyber-shot W300
曝光：程式自動曝光　**攝影時的光圈**：f8
快門速度：1/500　**ISO**：100
模特兒：小八　**附註**：一邊滾來滾去一邊
順毛。

8
相機：Sony Cyber-shot W300
曝光：程式自動曝光　**攝影時的光圈**：f2.8
快門速度：1/250　**ISO**：100
模特兒：小八　**附註**：從較低角度拍攝蜷
成一團順毛的他。

9
相機：Sony Cyber-shot W300
曝光：程式自動曝光　**攝影時的光圈**：f2.8
快門速度：1/500　**ISO**：100
模特兒：小八　**附註**：正在喝水，瞄準伸
出舌頭的瞬間。

10
相機：Sony Cyber-shot W300
曝光：程式自動曝光　**攝影時的光圈**：f2.8
快門速度：1/80　**ISO**：100
模特兒：小八　**附註**：有趣的姿勢，拍下
構圖協調的一張。

11
相機：Sony Cyber-shot W300
曝光：程式自動曝光　**攝影時的光圈**：f5.6
快門速度：1/250　**ISO**：100
模特兒：小八　**附註**：吐出紅色舌頭的可
愛表情大有看頭。

12
相機：Sony Cyber-shot W300
曝光：程式自動曝光　**攝影時的光圈**：f2.8
快門速度：1/100　**ISO**：800
模特兒：小八　**附註**：正在順毛。肉球和
舌頭是拍攝重點。

光之隧道與小八

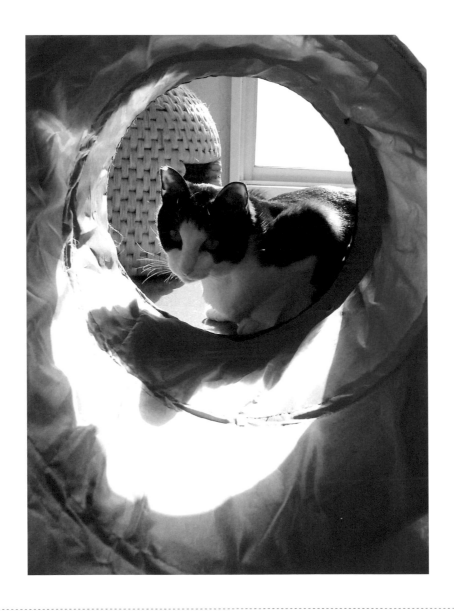

⚑
SETTING

相機：xiao 快門速度：1/140

曝光：程式自動曝光 ISO：50

攝影時的光圈：f3.0 模特兒：小八

手肘撐起來拿好相機，
趴著，隔著隧道攝影。

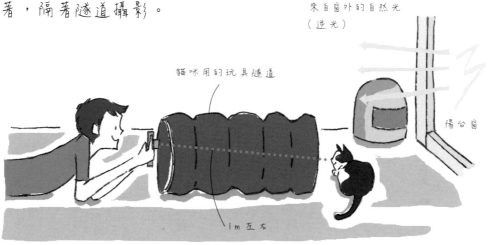

來自窗外的自然光
（逆光）

貓咪用的玩具隧道

陽台窗

1m左右

📷 攝影教學筆記

STEP 01 運用玩具隧道……

這張照片是用玩具相機「xiao」拍攝
的。貓咪在玩具隧道的另一端，從隧
道的這一邊取鏡。來自後方的光線
（逆光）朝前方投射出影子。

STEP 02 大膽的構圖

相機豎直，拍下大大的隧道，目的是
呈現趣味性的構圖。貓的白毛在紅色
隧道反射下染成了粉紅色，成為令人
印象深刻的一張。

STEP 03 若設定為強制閃光……

將閃光燈從禁止閃光
改成強制閃光，使閃
光燈發亮。在這樣的
輔助光線照射下，被
染紅的白毛則可恢復
為原本的毛色。

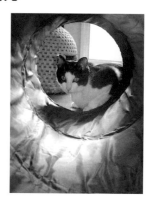

Column

日間同步閃光

在明亮的日間令閃光燈發光，就稱為日間同步閃光。主要用在逆光時，用閃光燈補足暗影部份的光
線，能讓畫面變明亮。

小八的日光浴

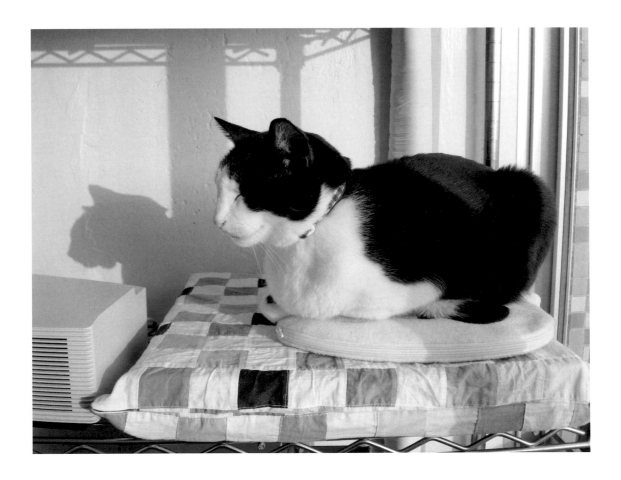

SETTING

相機：Sony Cyber-shot W300

曝光：程式自動曝光

攝影時的光圈：f2.8

快門速度：1/125

ISO：100

模特兒：小八

📷 這張照片這樣拍

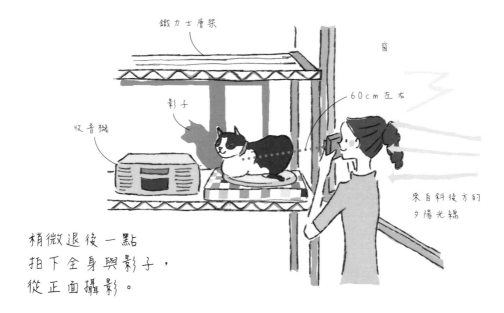

鐵力士層架

窗

60cm 左右

影子

收音機

來自斜後方的
夕陽光線

稍微退後一點
拍下全身與影子，
從正面攝影。

📷 攝影教學筆記

STEP 01 運用傍晚的光線

這張照片拍下傍晚時坐在窗邊
的小八。柔和的夕陽光從窗外
照射進來，白毛與白色牆壁都
染成了橘黃色。

STEP 02 善用陰影

在夕陽照射下，牆上的
陰影特別引人注目，於
是便從能清楚拍出影子
的位置攝影。影子也清
楚地呈現貓形，和真正
的貓咪一起，構成了非
常協調的畫面。

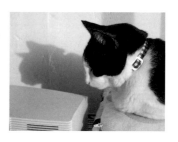

STEP 03 讓狀況更明確……

稍微退後一點，讓全身和影子都能一起入鏡，除了更能
掌握攝影時的全體狀況外，也成了一張能突顯影子形狀
的出色作品。

Column

盡量多拍

不要只拍一張就收起相機，建議多試著改變角度，拍出各種各樣的照片。盡量多拍，之後再從中選出
喜歡的。

善用光線對比拍出酷勁

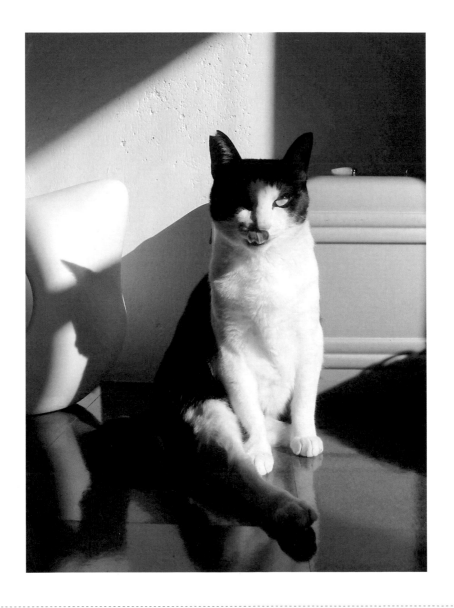

SETTING

相機：xiao	**快門速度**：1/125
曝光：程式自動曝光	**ISO**：50
攝影時的光圈：f3.0	**模特兒**：小八

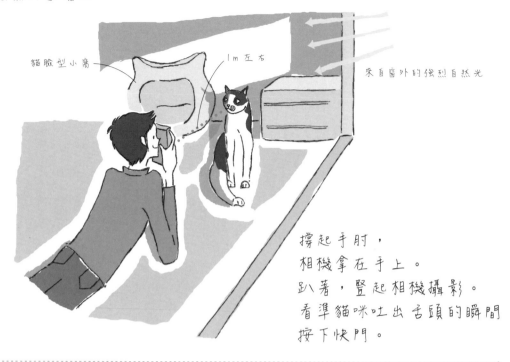

貓臉型小窩　　1m左右　　來自窗外的強烈自然光

撐起手肘，
相機拿在手上。
趴著，豎起相機攝影。
看準貓咪吐出舌頭的瞬間
按下快門。

📷 攝影教學筆記

STEP 01 全身入鏡……

使用玩具相機「xiao」來拍這張照片。貓咪坐在來自窗外的強烈光線下，將這樣的姿態全身入鏡。xiao是縱長形狀的相機，豎起來放比較有安定感。

STEP 02 在強光中……

過了一會，貓咪改變姿勢成了坐姿。日光強烈，陰影的顏色也相對的深，拍出富有戲劇性的一幕。

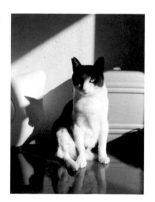

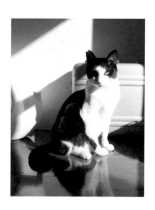

STEP 03 拍出既酷又帥的照片

拍下舔舌頭的瞬間。對比強烈的畫面很酷，而伸長的腳使姿勢趣味十足，舌頭鮮艷的紅色也令人留下深刻印象。

利用摩托車的影子

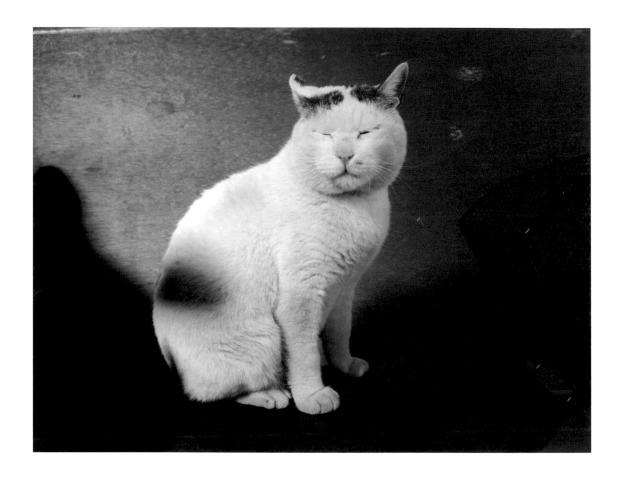

⚑ SETTING

相機：Sony Cyber-shot W300

曝光：程式自動曝光

攝影時的光圈：f2.8

快門速度：1/400

ISO：100

模特兒：平太

 這張照片這樣拍

稍微蹲低，
豎起相機來拍攝。

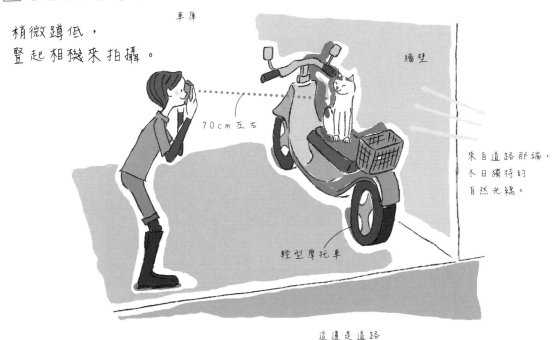

車庫

牆壁

70cm左右

來自道路那端，
冬日獨特的
自然光線。

輕型摩托車

這邊是道路

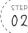 攝影教學筆記

(STEP 01) **發揮背景特色**

這張照片拍下坐在摩托車上的平太。背景
受到光線照射，和形成黑影的摩托車有著
強烈對比，令人驚豔。

(STEP 02) **靠近拍大特寫**

稍微靠近貓咪，拍
個大特寫。因為貓
咪比例放大了，背
景變得太單調，難
以給人留下深刻印
象。

(STEP 03) **相機橫放修正**

將相機橫放，活用左右兩邊的黑影，營造出具
有平衡感的安定畫面。

沐浴在光線下

▷

SETTING

相機：Sony Cyber-shot W300　　　快門速度：1/400

曝光：程式自動曝光　　　ISO：100

攝影時的光圈：f2.8　　　模特兒：小八

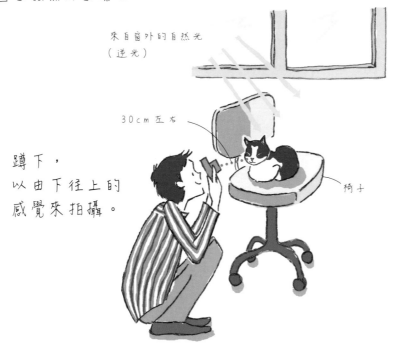

來自窗外的自然光
（逆光）

30cm左右

蹲下，
以由下往上的
感覺來拍攝。

椅子

[📷] 攝影教學筆記

(STEP 01) 椅子上的場景

發現小八睡在椅子上，於是在不吵醒他的狀況下靠近攝影。運用椅背形狀來取鏡的一張。

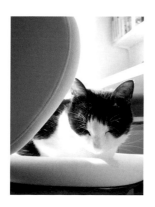

(STEP 02) 善用光暈

繞回正面，拍一張大臉特寫。因為處於逆光狀態，太陽進入畫面產生了光暈，彷彿沐浴在從窗戶注入的光線洗禮之中。

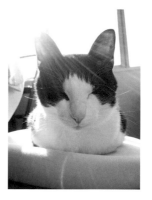

(STEP 03) 眩目的氛圍……

為了讓構圖更加安定，配合臉朝的方向採取由下往上的角度攝影。在眩目光暈的輔助下，順利拍出睡得心滿意足的舒服表情。

SAMPLE

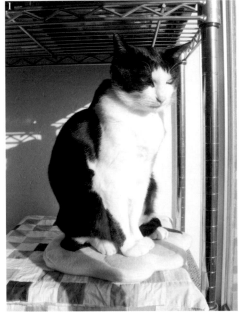

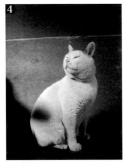

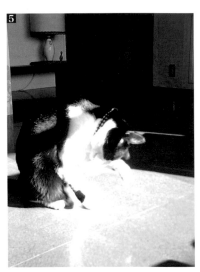

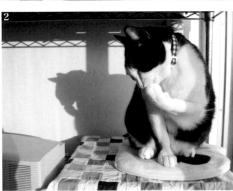

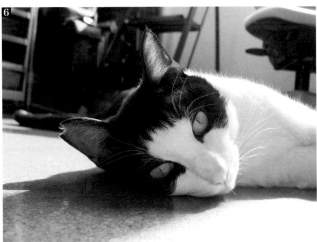

1
相機：Sony Cyber-shot T700
曝光：程式自動曝光　攝影時的光圈：f5.6
快門速度：1/800　ISO：100
模特兒：小八　附註：沐浴在日光下，坐姿端正的小八。

2
相機：Canon PowerShot E1
曝光：程式自動曝光　攝影時的光圈：f2.7
快門速度：1/320　ISO：80
模特兒：小八　附註：在夕陽照耀中順毛。

3
相機：Sony Cyber-shot W300
曝光：程式自動曝光　攝影時的光圈：f11
快門速度：1/125　ISO：100
模特兒：平太　附註：青青草地上，平太回頭的瞬間。

4
相機：Sony Cyber-shot W300
曝光：程式自動曝光　攝影時的光圈：f2.8
快門速度：1/400　ISO：100
模特兒：平太　附註：背景的強烈光線對比強烈，印象突出。

5
相機：VISTAQUEST VQ1005
曝光：程式自動曝光　攝影時的光圈：f2.8
快門速度：1/120　ISO：60
模特兒：小八　附註：拍下順毛的小八和房間整體的模樣。

6
相機：Sony Cyber-shot W300
曝光：程式自動曝光　攝影時的光圈：f2.8
快門速度：1/100　ISO：100
模特兒：小八　附註：逆光中，前方的影子成了攝影重點。

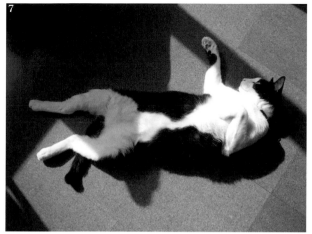

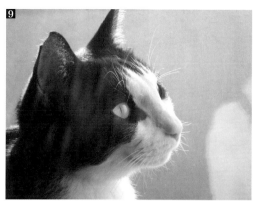

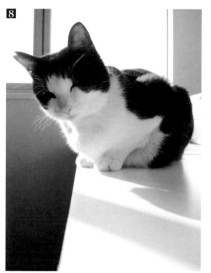

7

相機：Sony Cyber-shot W300
曝光：程式自動曝光　**攝影時的光圈**：f5.6
快門速度：1/200　**ISO**：100
模特兒：小八　**附註**：攤開身體，令人想吐嘈的姿勢。

8

相機：Sony Cyber-shot W300
曝光：程式自動曝光　**攝影時的光圈**：f2.8
快門速度：1/400　**ISO**：100
模特兒：小八　**附註**：簡單的畫面，逆光非常美。

9

相機：Sony Cyber-shot W300
曝光：程式自動曝光　**攝影時的光圈**：f5.5
快門速度：1/125　**ISO**：125
模特兒：小八　**附註**：光暈醞釀出眩目的氛圍。

10

相機：Sony Cyber-shot W300
曝光：程式自動曝光　**攝影時的光圈**：f3.5
快門速度：1/60　**ISO**：125
模特兒：小八　**附註**：相機放直，強調尾巴和屁股。

11

相機：Sony Cyber-shot W300
曝光：程式自動曝光　**攝影時的光圈**：f5.6
快門速度：1/640　**ISO**：100
模特兒：小八　**附註**：在印表機上悠閒自在的姿勢。

12

相機：Sony Cyber-shot W300
曝光：程式自動曝光　**攝影時的光圈**：f8
快門速度：1/2000　**ISO**：500
模特兒：小八　**附註**：可愛的姿勢，取景構圖非常有協調感。

與逗貓棒玩耍中的小八

SETTING

相機：Sony Cyber-shot W300　　快門速度：1/160

曝光：程式自動曝光　　ISO：400

攝影時的光圈：f2.8　　模特兒：小八

單膝跪地從稍微上方處拍
貓咪的臉就可以看得
很清楚了。

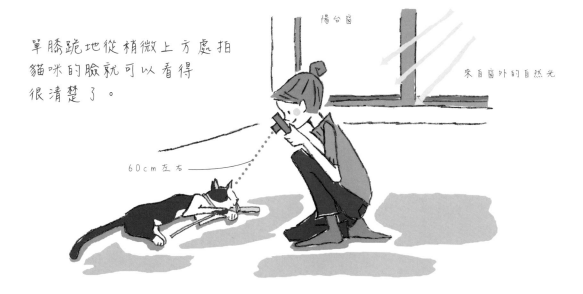

陽台窗

來自窗外的自然光

60cm左右

📷 攝影教學筆記

STEP 01 玩逗貓棒

這張照片拍下正在玩逗貓棒的
小八。因為是在白天光線明亮
的地方拍的，快門速度快，被
攝體也不易因動作而失焦模
糊，但抓著玩具的貓咪臉被前
腳遮住，不容易看清表情。

STEP 02 不斷嘗試拍下遊玩時的場景

為了清楚呈現貓咪遊玩
時的表情，從稍高一點
的上方往下拍攝。這張
的姿勢也很有意思，但
安定感還不足。持續變
換角度，不斷嘗試捕捉
遊玩時的畫面吧。

STEP 03 色彩繽紛的畫面是重點

最後完成了姿勢清楚，構圖安定的一張照片。重點放在黃
色的逗貓棒和紅色的舌頭上，黃綠色的項圈也增添繽紛色
彩。

Column

選擇大容量的記憶卡
為了能一口氣拍下許多照片，推薦使用大容量的記憶卡（1GB以上）。每次攝影結束，都要不厭其煩
地馬上存進電腦。

終於抓到了！

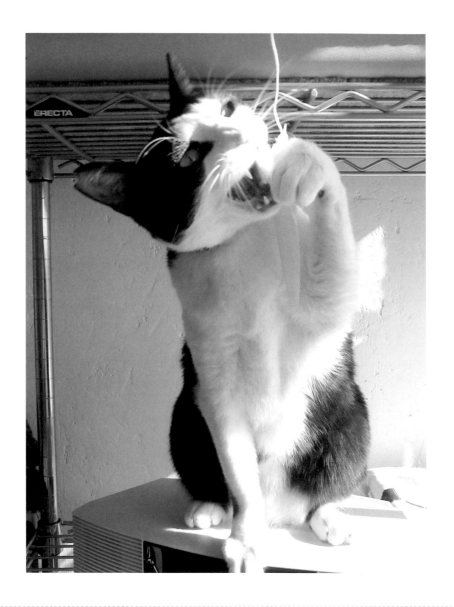

⚑ **SETTING**	**相機**：xiao	**快門速度**：1/320
	曝光：程式自動曝光	**ISO**：50
	攝影時的光圈：f3	**模特兒**：小八

📷 這張照片這樣拍

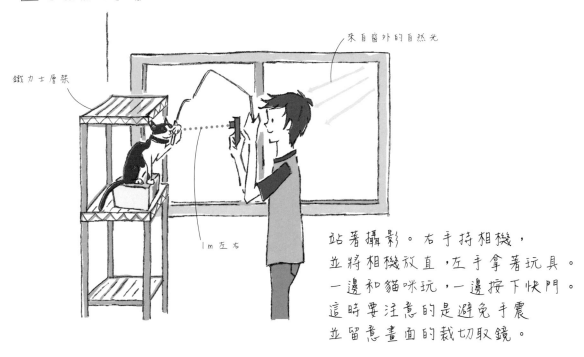

鐵力士層架

來自窗外的自然光

1m左右

站著攝影。右手持相機，
並將相機放直，左手拿著玩具。
一邊和貓咪玩，一邊按下快門。
這時要注意的是避免手震
並留意畫面的裁切取鏡。

📷 攝影教學筆記

STEP 01 一邊玩一邊攝影

這是使用玩具相機「xiao」邊玩邊拍的一
張。右手持相機，左手持玩具，一邊和貓
咪玩耍一邊拍，注意不要手震，並仔細考
慮如何取鏡。

STEP 02 玩到一半……

這時小八正在等著
下一個玩具。露出
非常好奇的表情。

STEP 03 仔細看，捕捉寶貴一瞬間！

順利拍下貓咪抓住玩具的瞬間。拍攝動態照片
的訣竅，就是仔細觀察被攝體後再按下快門。
張大嘴巴的表情和手的姿勢，給人栩栩如生的
印象。

啃得忘我了？

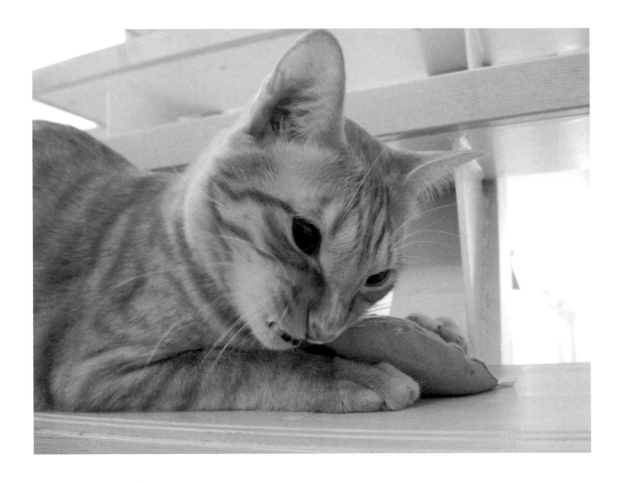

SETTING	**相機**：Sony Cyber-shot W300	**快門速度**：1/25
	曝光：程式自動曝光	**ISO**：400
	攝影時的光圈：f2.8	**模特兒**：悠尼

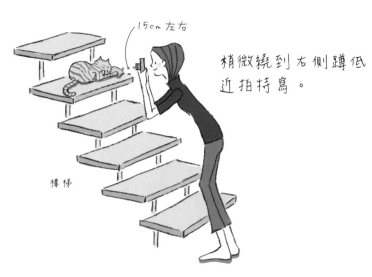

日光燈

15cm 左右

樓梯

稍微繞到右側蹲低
近拍特寫。

📷 攝影教學筆記

STEP 01 拍攝全體的樣子

從正面拍攝貓咪在階梯上玩玩具的模樣。雖然看得出來是在玩玩具，但臉上的表情卻看不清楚。

STEP 02 靠近攝影

趁貓咪玩得入迷時，靠近他的臉拍特寫。綠色的玩具形成照片中的亮點，但側面依然看不清楚貓咪表情。

STEP 03 稍微挪一下角度拍攝

為了讓表情呈現得更清楚，稍微繞到右側蹲低，拍下既看得清楚貓咪唰咬著玩具遊玩的模樣，又極有魄力的一張照片。

Column

準備好預備電池吧
攝影中經常遇到相機電池沒電的情形。相機專用的電池幾乎都需要花較長時間充電，請記得隨時準備好預備用的電池。

活用繽紛小道具

SETTING

相機：FUJI FinePix F100fd	**快門速度：**1/17
曝光：程式自動曝光	**ISO：**1600
攝影時的光圈：f3.2	**模特兒：**海蘊

日光燈

圓椅凳

50cm 左右

地毯

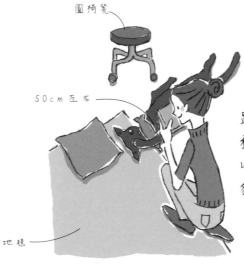

蹲著從上往下攝影。
穩穩拿好相機
以防止手震，瞄準
貓咪動作停下的瞬間。

 攝影教學筆記

STEP 01 拍下瞬間動作

拍攝的是仰躺著玩玩具的貓咪。咬著玩具的表情和手的姿勢都很可愛，捕捉到了這一瞬間。

STEP 03 善用色彩繽紛的小東西

綠色地毯和橘色靠墊，和黑貓的顏色非常相稱，畫面看來色彩繽紛。尋找配合貓的毛色和圖案的家飾或小東西，能使照片增色不少。

STEP 02 注意被攝體晃動模糊

貓咪是會動的，造成被攝體晃動模糊的情形。即使相機設定為高感度，只要房間光線不夠充足，依然會使快門速度變慢，成為手震和失焦的原因。確實拿好相機防止手震，看準貓咪動作停止的瞬間按下快門，就能防止因被攝體晃動而造成的失焦模糊了。

不放過到手獵物？

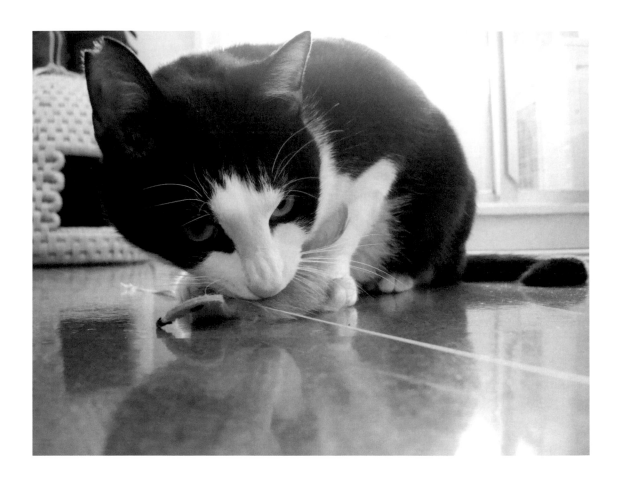

▷
SETTING

相機：Sony Cyber-shot W300

曝光：程式自動曝光（高感度模式）

攝影時的光圈：f2.8

快門速度：1/100

ISO：1600

模特兒：小八

📷 這張照片這樣拍

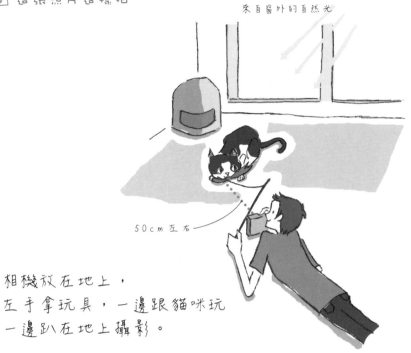

來自窗外的自然光

50cm左右

相機放在地上，
左手拿玩具，一邊跟貓咪玩
一邊趴在地上攝影。

📷 攝影教學筆記

STEP 01 從上往下拍遊玩的模樣……

從上往下，拍攝貓咪玩著粉紅色玩具的模樣。咬著玩具時的表情，從太高的地方拍起來看得不大清楚。

STEP 03 繞到看得清楚臉的位置

保持相機放在地上的低姿勢，繞到前面攝影。除了貓咪牢牢咬著玩具的模樣，也將鼻子的皺紋和表情都攝入畫面之中了。

STEP 02 採取較低的姿勢

為了讓玩耍的模樣呈現得更清楚，採取低姿勢來拍攝。趴在地板上，相機直接放在地上攝影。

SAMPLE

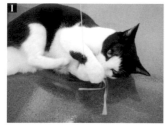

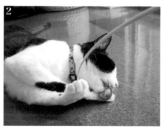

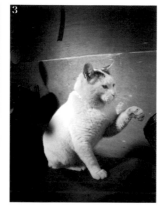

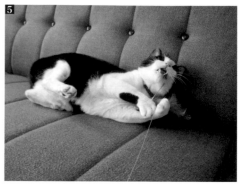

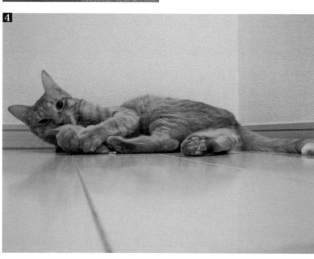

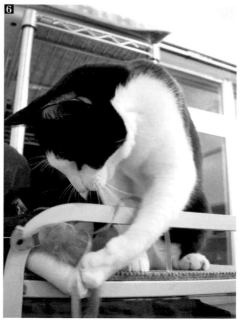

1
相機：Sony Cyber-shot W300
曝光：程式自動曝光　攝影時的光圈：f2.8
快門速度：1/25　ISO：400
模特兒：小八　附註：啣著玩具啃啃中。

2
相機：Sony Cyber-shot W300
曝光：程式自動曝光　攝影時的光圈：f2.8
快門速度：1/25　ISO：400
模特兒：小八　附註：紅色舌頭與黃色玩具非常醒目。

3
相機：FUJI FinePix F100fd
曝光：程式自動曝光　攝影時的光圈：f3.3
快門速度：1/500　ISO：200
模特兒：平太　附註：給逗貓棒一拳的平太。

4
相機：Sony Cyber-shot W300
曝光：程式自動曝光　攝影時的光圈：f3.2
快門速度：1/25　ISO：400
模特兒：悠尼　附註：最喜歡這綠色小魚玩具了。

5
相機：Sony Cyber-shot W300
曝光：程式自動曝光　攝影時的光圈：f2.8
快門速度：1/100　ISO：1000
模特兒：小八　附註：拚命想抓住粉紅色的玩具……！

6
相機：Sony Cyber-shot W300
曝光：程式自動曝光　攝影時的光圈：f2.8
快門速度：1/60　ISO：1600
模特兒：小八　附註：丟給他、抓住，忘我玩耍中。

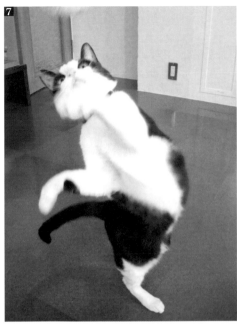

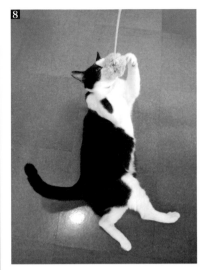

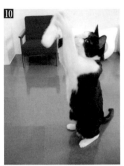

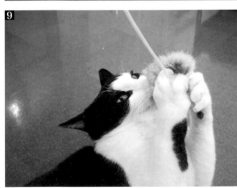

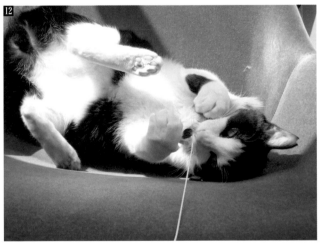

7
相機：Sony Cyber-shot W300
曝光：程式自動曝光　攝影時的光圈：f2.8
快門速度：1/100　ISO：1600
模特兒：小八　附註：站起來，給逗貓棒
一記貓拳！

8
相機：Sony Cyber-shot W300
曝光：程式自動曝光　攝影時的光圈：f2.8
快門速度：1/100　ISO：1000
模特兒：小八　附註：因為尾巴和手腳姿
勢都很好笑，就拍了全身照。

9
相機：Sony Cyber-shot W300
曝光：程式自動曝光　攝影時的光圈：f2.8
快門速度：1/80　ISO：1600
模特兒：小八　附註：抓住玩具的姿勢很
有臨場感的一張。

10
相機：Sony Cyber-shot W300
曝光：程式自動曝光　攝影時的光圈：f2.8
快門速度：1/100　ISO：1600
模特兒：小八　附註：具有安定感的站姿
很可愛。

11
相機：Sony Cyber-shot W300
曝光：程式自動曝光　攝影時的光圈：f5.6
快門速度：1/1000　ISO：500
模特兒：小八　附註：大特寫他咬著玩具
時的魄力表情。

12
相機：Sony Cyber-shot W300
曝光：程式自動曝光　攝影時的光圈：f8
快門速度：1/640　ISO：500
模特兒：小八　附註：從視線齊高的地方
拍全身可愛的姿勢。

\ 簡單！/
貓咪週邊商品的製作方法

使用在日常生活中拍下的許多可愛照片，輕輕鬆鬆就可以製作出有著貓咪照片的用品。
先準備好要用在寫真馬克杯、收納盒、方形托特包、馬蹄鐵別針、拼圖、鬧鐘……等等商品上的照片檔案。

只要從本書的網站下載範例來使用，就像製作明信片一樣，輕鬆地做出專屬自己的週邊商品喔。

下載下來的檔案是 jpg 形式的圖像檔。
使用 Photoshop 打開檔案，用「移動工具」移動自己拍下的數位照片，調整大小‧角度‧位置。
在喜歡的照片上打上名字或想表達的訊息，就成了獨創的可愛商品囉。
完成的 jpg 圖像，透過網路傳給訂製商品的店家，剩下的就只有等待商品完成，寄回手中了。

下面介紹的各個店家提供的材料和設計費、價格等，都是 2009 年 5 月時的價格。
關於各種商品的使用與價格的變更，請直接詢問各店家。

（編註：在台灣，很多照相館或線上沖印有提供照片週邊商品的服務，另外在網路上搜尋「照片個性化商品」亦可找到許多提供此服務的店家。）

Shop List

ネットプリント超専門店　カメラのキタムラ（Net Print 超專門店 KITAMURA相機店）
http://www.kitamura-print.com/

ピエトラ（PIETRA）
http://www.sakura-copy.co.jp/pietra

おまかれ屋別館（OMAKARE屋別館）
http://www.omakare.com/bag/index.html

HAPPY GOODS FACTORY
http://hgf.lovepop.jp/

株式会社オダカ（株式會社ODAKA）
http://www.odaka-k.com

Mug

品名：寫真馬克杯
尺寸：7.5cmx8.2cm
費用：2100日圓（含稅）
參考圖片尺寸：1402x939 pixel
範例下載網站：http://blog.shoeisha.com/cafestyle/cat/
下載檔名：cat01.jpg
使用服務：Net Print 超專門店KITAMURA相機店
www.kitamura-print.com

Box

品名：收納盒
尺寸：30cmx32cmx23cm
費用：2940日圓（含稅）
參考圖片尺寸：3484x2138 pixel
範例下載網站：http://blog.shoeisha.com/cafestyle/cat/
下載檔名：cat02.jpg
使用服務：ピエトラ
http://www.sakura-copy.co.jp/pietra/item-d_001.html

Tote bag

品名：方形托特包
尺寸：35cmx39cmx10cm
費用：3675日圓（含稅）
參考圖片尺寸：2550x2362 pixel
範例下載網站：http://blog.shoeisha.com/
cafestyle/cat/
下載檔名：cat03.jpg
使用服務：OMAKARE 屋別館
http://www.omakare.com/bag/bagSQ/SQ_MA7.
html

Can badge

品名：馬蹄鐵別針
尺寸：約3cm
費用：750日圓（含稅/使用4張不同照片時的價格）
參考圖片尺寸：591×591 pixel
範例下載網站：http://blog.shoeisha.com/
cafestyle/cat/
下載檔名：cat04.jpg
使用服務：HAPPY GOODS FACTORY
http://hgf.lovepop.jp/magnet.htm#mag_01

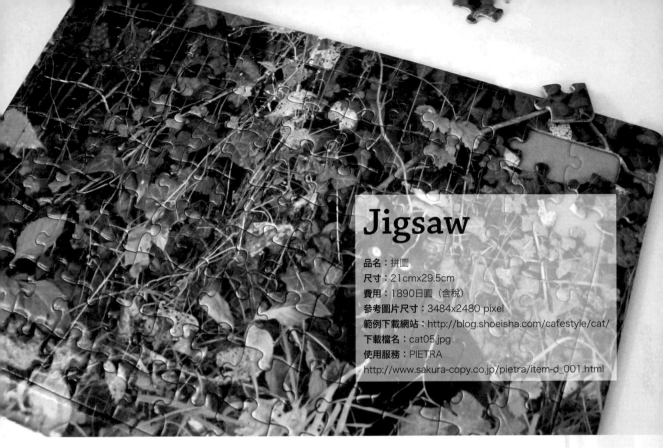

Jigsaw

品名：拼圖
尺寸：21cmx29.5cm
費用：1890日圓（含稅）
參考圖片尺寸：3484x2480 pixel
範例下載網站：http://blog.shoeisha.com/cafestyle/cat/
下載檔名：cat05.jpg
使用服務：PIETRA
http://www.sakura-copy.co.jp/pietra/item-d_001.html

Clock

品名：鬧鐘
尺寸：13cmx12.5cmx6cm
費用：3400日圓（含稅）
參考圖片尺寸：1296x1296 pixel
範例下載網站：http://blog.shoeisha.com/cafestyle/cat/
下載檔名：cat06.jpg
使用服務：株式会社 ODAKA
http://www.odaka-k.com/originals/meza.html

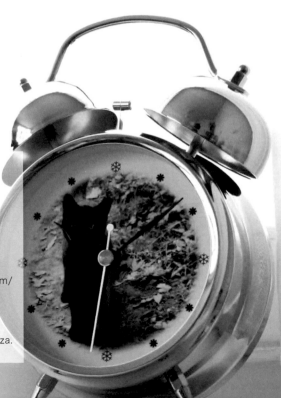

一舉介紹眾多貓咪部落格！

從多如繁星的貓咪部落格中,由編輯部嚴選出有著可愛又有趣內容的貓咪部落格,推薦給各位讀者。

小八日記（はっちゃん日記）

URL http://hatchan-nikki.com/

[登場貓咪]
小八（はっちゃん）

本書作者八二一的部落格。除了大家已經很熟悉的小八照片外,還有很多小八動畫,小八桌布等等豐富有趣的內容。

和胖胖美短的無愛生活。

（でぶアメショと愛のない生活。）

URL http://blog.goo.ne.jp/mamejiro040411

[登場貓咪]
豆次郎君（まめじろう君）

以逗趣方式介紹有點胖胖的美短「豆次郎」君日常生活的部落格。管理人對豆次郎的愛,從畫面上一覽無遺。

海膽的秘密基地（うにの秘密基地）

URL http://ameblo.jp/sauta19/

[登場貓咪]
海膽君（うに君）

經常在貓咪部落格排行榜上名列前茅的人氣部落格。請讓有張娃娃臉的偶像貓咪「海膽」那雙漆黑圓滾的眼睛治癒你吧。可愛程度到了炸裂的地步喔。

茶虎斑與八字臉（ちゃとらとはちわれ）

URL http://mochamugi.blog88.fc2.com/

[登場貓咪]
摩卡君（もか君）、小麥君（むぎ君）、波波君（ぽっぽ君）

介紹原本都是流浪貓的三隻貓咪溫暖日常生活的部落格。尤其是波波君迷路跑進管理人家時的照片,真是叫人心頭暖烘烘。

是個美短！（アメショっす！）

URL http://ameshossu.blog58.fc2.com/

［登場貓咪］
銀君（銀君）、小拉姆（ラムちゃん）

部落格中充滿美國短毛貓「銀君」和米克斯貓咪「小拉姆」的可愛照片。兩貓過著幸福生活的照片，看著看著也讓人覺得幸福了起來。

開始當個貓主人（猫の飼い主はじめました）

URL http://catowner.exblog.jp/

［登場貓咪］
三花兒（みけちゃん）

部落格中除了有三花貓「三花兒」的照片外，還有許多可愛的插圖。除了三花兒之外，更頻繁地有其他三花貓客串演出，喜歡三花貓的人一定要去瞧瞧。

籃貓Blog（かご猫Blog）

URL http://kagonekoshiro.blog86.fc2.com/

［登場貓咪］
小白（シロ君）、茶虎（茶トラ君）、小不點（ちび君）

收錄了籃貓「小白」被收納在各種籃子裡的爆笑照片。管理人的巧思於部落格中隨處可見。一開始看，就絕對停不下來的一個部落格。

折耳兄弟（耳折れ兄弟）

URL http://blog.livedoor.jp/sky2525/

［登場貓咪］
阿多姆（アトム君），路克（ルーク君）

在這部落格裡可以看到蘇格蘭折耳貓親兄弟「阿多姆」和「路克」那令人莞爾的相親相愛模樣。不愧是兄弟，折耳的形狀一模一樣呢。

介紹眾多貓咪用道具！

在此介紹本書中攝影時使用的幾樣貓咪用具。
你也可以試著讓家裡的貓咪用用看喔。

舒服貓窩
（販売：PEPPY）

裡面設置了貓抓板的瓦楞紙製小貓屋。飄散著清
爽的綠草香，對貓咪的放鬆及療癒有很大的效果。

貓臉型小窩
（販売：PEPPY）

有著貓耳的
貓臉型可愛小窩。
放在家裡也能成為裝飾雜貨，提昇房間的時尚度喔。

地墊
（販売：PEPPY）

小八愛用的毛絨墊。裡面是電毯（日文品名為
ニューユカペット DX），寒冷的冬天也不怕。

沙沙隧道
（販售：MARUKAN）

貓咪們最喜歡潛入裡面遊玩的隧道型玩具。
還會發出沙沙的聲音，
吸引貓咪們的注意力。

Health Water White Bowl
（販売：PEPPY）

藉由「人工機能石」的作用，讓水變得甘醇好喝。
讓不大喜歡喝水的貓咪也願意喝水的利器。

逗貓棒
（販賣：逗貓棒產業（猫じゃらし産業））

最基本的逗貓棒，雖然簡單但也最受歡迎。
耐用而柔軟的尖端，設計成貓咪們喜歡的形狀。

I N D E X

Cat Photographer かわいい猫の写真が撮れる本

【ISBN978-4-7981-1907-6】

© 2009 Hani Hajime.

Originally published in Japan in 2009 by SHOEISHA. Co., Ltd.

Chinese translation rights arranged through TOHAN CORPORATION, TOKYO.

拍下貓咪的可愛瞬間　可愛貓咪攝影課

定價２６０元

２０１３年３月２６日　初版第１刷

著　者　　　　八二一

翻　譯　　　　邱香凝

封面・內頁設計　徐一巧

總 編 輯　　　賴巧凌

編　輯　　　　賴巧凌・林子鈺

發 行 所　　　笛藤出版圖書有限公司

　　　　　　　台北市萬華區中華路一段104號5樓

　　　　　　　電話／(02)2388-7636

　　　　　　　傳真／(02)2388-7639

總 經 銷　　　聯合發行股份有限公司

　　　　　　　新北市新店區寶橋路235巷6弄6號2樓

　　　　　　　電話／(02)2917-8022・(02)2917-8042

製 版 廠　　　造極彩色印刷製版股份有限公司

　　　　　　　新北市中和區中山路2段340巷36號

　　　　　　　電話／(02)2240-0333・(02)2248-3904

訂書郵撥帳戶：八方出版股份有限公司

訂書郵撥帳號：19809050

●本書經合法授權，請勿翻印●

（本書裝訂如有漏印、缺頁、破損，請寄回更換。）

國家圖書館出版品預行編目(CIP)資料

拍下貓咪的可愛瞬間　可愛貓咪攝影課／

八二一著；邱香凝翻譯.

-- 初版. -- 臺北市：笛藤, 2013.03

面；　公分

ISBN 978-957-710-607-0 (平裝)

1.動物攝影　2.攝影技術　3.貓

953.4　　　　　　　　　　102004638